생활의 디자인

오창섭 외 지음

현실문화

차례

4 머리말

9 철가방 • 제작시기 미상

14 스테인리스 수저 • 제작시기 미상

21 붕어빵 • 1930년대

29 공병우 타자기 • 1949

37 최정호 명조체 • 1950년대

46 칠성사이다 • 1950

53 시발택시 • 1955

63 소주병 • 1960년대

68 이태리 타월 • 1962

73 모나미 153 볼펜 • 1963

80 금성 흑백 텔레비전 VD-191 • 1966

89 꽃무늬 장식 • 1970년대 중후반

97 빨간 돼지저금통 • 1970년대

102 한샘의 시스템키친 • 1970년대

110 바나나맛 우유 • 1974

116 삼익쌀통 • 1976

120 포니 • 1976

129 뿌리깊은 나무 • 1976

136 공중전화기 • 1978

143 궁전식 예식장 • 1980년대

150 마이마이 카세트 • 1980년대

155 삼미 슈퍼스타즈 • 1981

161 아기공룡 둘리 • 1983

168 호돌이 • 1983

176 안상수체 • 1985

184 소나타 • 1985

190 신라면 • 1986

195 롯데월드 캐릭터 로티 • 1989

203 솥뚜껑 불판 • 1990년대

207 천지인 • 1994

212 김치냉장고 딤채 • 1995

221 Be the Reds • 2002

225 설레임 • 2003

230 뽀로로 • 2003

236 초콜릿폰 • 2005

240 스피라 • 2010

머리말

생활의 디자인,
아우라에서 흔적으로

오늘날 디자인이라는 용어는 자동차나 아파트 광고에만
등장하지 않는다. 보험회사는 물론이고 성형외과 홍보물,
심지어는 정치인의 정치 선전물에서도 디자인이라는 용어를
쉽게 발견할 수 있다. 디자인은 이제 삶의 현장 곳곳에서
유통되는 일상적 용어가 되었다. 이러한 용어의 일상화
현상으로부터 우리는 디자인과 삶의 간격이 줄었다고,
그래서 디자인은 이제 일상적인 것이 되었다고 말할 수 있을
것이다. 그러나 자세히 들여다보면 현재의 현상은 '거리감의
삭제'보다는 '거리감의 확보'를 통해 유지되고 있음을 알 수
있다. 사람들은 여전히 디자인이라는 말에서 비일상적인
'고급스러움'이나 '우아함' 같은 의미들을 떠올리고, 이 용어를
사용하는 주체는 바로 그 이유 때문에 디자인이라는 용어를
사용하고 있는 것이다.
 벤야민은 아무리 가까이 있어도 멀리 있는 것의
나타남을 '아우라'라는 개념을 통해 이야기하였다. 만일
벤야민을 경유한다면 우리는 오늘날 디자인을 아우라적
지각방식을 통해 경험하고 있다고 말할 수 있을 것이다. 비록
가까이 있음에도 그것을 그 자체로 경험하지 못하고 멀리
있는 무엇인가를 통해 경험하는 지각방식! 이러한 지각방식은

디자인을 삶과 괴리된 것으로 만든다. 그 때문에 이러한 지각방식의 맥락에 자리하는 한 디자인은 아무리 많이, 그리고 자주 이야기된다고 하더라도 일상 삶과의 거리를 좁히지 못한다. 이야기될수록 멀어지고, 그 멀어짐을 통해서만 이야기될 수 있는 디자인의 모습은 여기에 실린 글들이 꿈꾸는 디자인의 모습이 아니다. 여기에 등장하는 글들이 꿈꾸었던 것은 그 반대에 가깝다. 멀리 있는 것처럼 보이는 것을 가까운 것으로 경험하기가 그것이라고 할 수 있는데, 벤야민은 이러한 움직임을 '흔적'을 통해 이야기하였다. 흔적은 아무리 멀리 있는 것이라도 가까운 것으로 경험하게 한다. 그렇다면 여기서 우리는 아우라적 지각방식이 아니라 흔적의 지각방식으로 디자인을 바라보고자 했다고 말할 수 있을 것이다.

흔적의 지각방식은 디자인을 일상의 문제로 보고, '저기'가 아닌 바로 '여기'에 자리하는 것이라고 주장한다. 그것을 위해 이 책의 글들은 말 그대로의 흔적을 찾아 나서고 있다. 디자인의 이름으로 만들어졌든, 아니면 디자인의 이름을 빌리지 않고 등장하였든 일상에서 삶의 희로애락을 연출해내었던 디자인들의 흔적을 탐사하고 그 의미들을 밝힘으로써 디자인이 우리 삶 속에서 우리와 어떻게 관계하였고, 또 관계하고 있는지를 보여주고 있는 것이다.

모든 흔적은 사연을 담고 있다. 여기에 실린 글들은 그 사연에 대한 것이다. 동시에 이 기획 역시 사연을 가지고 있다. 지금은 사라진 한국디자인재단에서는 2008년 말 '한국의 시각문화와 디자인 40년'이라는 전시를 예술의 전당 한가람디자인미술관에서 개최하였다. 이 전시는 지난

40년간 한국의 시각생산문화와 수용문화를 동시에 다루었다. 시각생산문화가 디자인계 내부의 이야기라고 한다면 시각수용문화는 일상 삶의 주체들이 어떠한 시각문화와 관계를 맺으면서 살아왔는지를 이야기하는 것이라 할 수 있다. 이 전시 이후 한국디자인문화재단에서는 후자, 즉 시각수용문화의 맥락에서 '코리아디자인 2008'을 기획하였고, 큐레이터들의 제안과 선정위원들의 선정 작업을 통해 총 52개의 디자인을 선정하였다. 이 기획은 전시와 매체를 통해 그 내용이 알려지면서 네이버 캐스트의 '매일의 디자인'이라는 꼭지로 발전하게 되었다. 이 과정에서 기존의 큐레이터나 선정위원들뿐만 아니라 다양한 필자들이 참여하게 되었다. 이 책은 그 내용을 모아 다시 정리한 것이다.

여기에 등장하는 대상들은 과거의 것으로 이해될 수 있다. 그러나 모든 대상은 과거이면서 동시에 현재로 존재한다. 여전히 우리 일상에 자리하고 있다는 점에서 그러한 것들도 있고, 사라졌다가 다시 변형된 모습으로 등장한다는 점에서 그러한 것들도 있다. 지금은 박물관에서나 볼 수 있는 것들 역시 과거라는 시간의 무덤 속에만 머물러 있다고 하기에는 현재와 너무 가깝다. 왜냐하면 그것은 오늘을 사는 우리가 온갖 환상 속에서 경험하는 것들의 미래를 상영하고 있기 때문이다. 이것이야말로 흔적들을 흔적의 지각방식으로 읽어내고 불러내야 하는 또 다른 이유일 것이다.

오창섭
건국대학교 디자인학부 교수

1930년대 이전

철가방

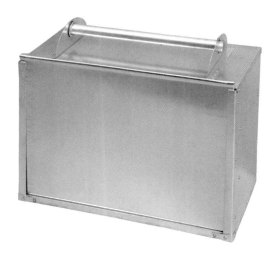

때와 장소를 가리지 않고 스쿠터와 한 쌍을 이뤄 달리는 철가방의 모습은 누구에게나 친숙한 풍경이다. 게다가 옛날이나 지금이나 그 모습이 한결같으니 철가방을 한국적 길거리 풍경을 대표하는 하나의 상징으로 내세운들 무리가 아닐 것이다. 하지만 그 흔하디흔함 때문인지 철가방은 그 가치를 제대로 인정받지 못하는 것 같다. 빨간색으로 아무렇게나 쓰인 중국집 이름과 스쿠터의 요란함에 묻혀 식당 개수대에 쌓여 있는 음식 그릇만도 못한 취급을 받기 일쑤이니 말이다.

철가방이 이토록 오랜 시간 동안 변함없는 모습으로 우리 주변에 남아 있을 수 있었던 것은 그 형태나 기능이 그만큼 안정적이고 완벽하기 때문이다. 철가방은 일본에서 유입된 물건으로, 그 시작은 멀리 일제시대까지 올라간다. 지금도 일본에서는 우리와 유사한 모양의 철가방이 사용되고 있다는데, 그렇다고 우리처럼 대중적으로, 더욱이 중국집의 음식 배달용으로 사용되고 있는 것은 아니다. 우리나라 중국집 역시 오래전에는 철가방이 아니라 나무로 된 가방을 썼다. 하지만 너무 무거운 데다가 쏟아지거나 넘친 음식물들이 나무에 스며들어 생기는 위생 문제 때문에 오래 사용되지 못하였다. 철가방이 나온 후 플라스틱 철가방도 만들어졌지만 금형 비용이 워낙 비싼 데다 견고성이 떨어져 일반화되지 못했다. 결국 알루미늄판이나 함석판 같은 싼 재료를 가공하여 심플하게 만든 철가방만이 오늘날까지 살아남아 사용되고 있는 것이다.

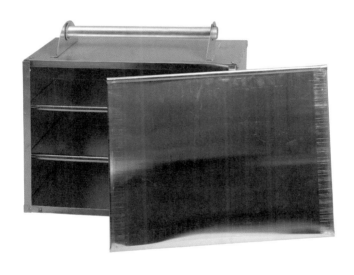

철가방, 밝은 금속판으로 된 철가방은
디자인적으로도 탁월하다.

밝은 금속판으로 된 철가방은 디자인적으로도 탁월하다. 우선 색상이 밝고 번쩍이기 때문에 기름진 중국음식을 청결해 보이도록 한다. 나무의 자연스러운 색감이나 플라스틱의 건조한 질감은 오히려 그릇에 담긴 음식물을 칙칙해 보이게 했을 것이다. 알루미늄으로 만들어진 애플의 노트북이 그렇듯, 일반적인 철과는 다른 알루미늄 특유의 밝고 세련된 질감은 기술적으로도 앞서 있는 신선한 느낌을 준다. 구체적인 기능도 뛰어나다. 우선 뚜껑이 위가 아닌 옆에 있고 그것을 위로 슬라이딩해서 개방하도록 되어 있는 구조는 낮은 높이의 중국음식 그릇들을 넣고 빼기 쉽도록 해준다. 슬라이드 뚜껑은 이동 중 아무리 가방이 덜컹거려도 쉽게 열리지 않기 때문에 그릇들이 쏟아질 염려도 없다. 설사 내부의 음식물들이 쏟아진다고 해도 금속판이라 쉽게 세척할 수 있는 것도 장점이다. 단단하지 못한 판으로 되어 있어 충격에 약하다는 단점은, 손이나 망치 등으로 휘거나 두드려 원상복구하기도 쉽다는 점에서 장점이기도 하다. 그리고 약간 찌그러져 구깃구깃해 보이는 철가방이 어떤 면에서는 더 친근하고 익숙하다.

이와 같은 장점들이 있기에 철가방은 지금까지 그 모양이 그대로 유지되고 있고, 별문제가 없는 한 앞으로도 그 모습 그대로 후대까지 전해질 것이다. 지극히 단순하면서도 값싸고 흔한 물건임에도 뛰어난 디자인적 가치를 지니고 있는데다 개발자나 디자이너가 정확하게 밝혀져 있지도 않다는 점에서, 철가방은 단순히 하나의 제품이라기보다 문화인류학적

소산이라고 할 만하다. 적어도 우리나라의 중국집 음식배달용
도구로서는 가장 완벽하게 진화를 완료해 오랜 시간
사용되어온 유물로서, 오랜 시간이 지난 후엔 박물관의 한
자리를 차지할지도 모를 일이다.

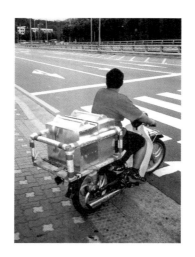

글: 최경원

스테인리스 수저

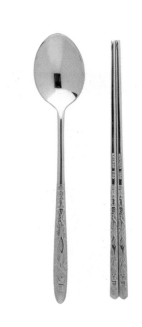

수저는 숟가락을 의미하는 '수분'과 젓가락을 의미하는 '저분'을 아울러 이르는 말로 시저匙箸라고도 한다. 이처럼 수저는 젓가락을 포함하는 용어이기 때문에 '수저와 젓가락'이라 하면 '역전 앞' 식의 표현이 된다. 또한 수저는 숟가락의 높임말이기도 한데, 그렇기 때문에 젓가락도 높임말로 써야 옳다. 그러나 젓가락의 높임말은 없는 것으로 알고 있다. 따라서 '수저와 젓가락'이라는 표현은 적절하지 않다. '아버지가 방에 들어간다'가 아니라 '아버지가 방에 들어가신다'가 옳은 표현인 것과 같은 원리다. 아무튼 이 글에서는 수저를 '숟가락과 젓가락'의 뜻으로 사용하기로 한다.

오랜 역사를 지니는 수저는 우리나라는 물론 중국, 일본, 싱가포르, 베트남, 몽골 등 주로 동아시아 지역에서 사용하고 있다. 특히 한·중·일 등 동북아시아에서 상용화되었는데, 시대나 지역에 따라 각기 다른 모습을 띠고 있다. 초기에는 조개껍데기나 나무를 깎아서 수저를 만들었고, 주철 생산이 가능하게 된 후부터는 백동, 놋쇠, 금, 은 등을 이용해 제작했다. 중국에서는 숟가락을 사기로 만들기도 했으며, 일본에서는 아직도 대나무로 만든 젓가락을 사용하는 경우가 있다.

　　오늘날 우리나라의 수저는 스테인리스강으로 제작하는 것이 일반화되어 있는데, 철판을 금형에 놓고 찍어서 형태를 만든 다음 연마 처리와 세척을 거쳐 완성한다. 중국과 일본에서는 의외로 스테인리스강을 이용한 수저를 사용하지 않는다. 그렇다면 굳이 다른 재료에 비해 차고 딱딱한

스테인리스강을 선호하는 이유는 무엇일까? 가늘고 길게 가공 가능한 스테인리스 젓가락은 음식을 집기 위한 힘을 정확하게 전달할 수 있다는 장점이 있다거나, 그렇기 때문에 손끝의 섬세한 놀림이 요구되는 우리의 음식물 특성에 부합한다는 해석이 있기는 하지만 인과관계가 미미하다는 점에서 선뜻 수긍이 가지 않는다. 도기나 칠기를 사용해온 일본과 달리 우리나라는 은이나 놋쇠 등 금속식기의 전통을 가지고 있기 때문에 자연스럽게 스테인리스 수저를 사용하게 되었다는 설명도 있다. 그밖에 은은 독성이 있는 물질에 닿으면 색이 변하기 때문에 독이 든 음식물을 가려내기 위해 은수저를 사용했다는 이야기도 있다.

나뭇잎처럼 생겼다 하여 '잎사시'라고도 하는 우리나라 숟가락은 약간 우묵하게 들어간 타원형에 자루가 달려 있는 형태를 띠고 있다. 중국 숟가락은 더 우묵하고 더 넓으며 원형에 가깝고 음식을 뜨는 부분과 자루의 구분이 명확하지 않다. 우리나라 젓가락은 일본이나 중국보다 짧고 가늘다. 중국에서는 육각형 젓가락이 재화를 부른다고 해서 선호한다고 한다. 또한 큰 테이블에서 별도로 덜어 먹는 식사습관 때문에 먼 거리에 있는 음식을 집어먹기 위해 한·중·일 중 길이가 가장 길고 끝 부분이 뭉뚝하게 되어 있다.

수저의 사용방법도 각각 다르다. 우리나라의 경우 숟가락은 밥이나 국을 떠먹기 위해, 젓가락은 반찬을 집어 먹는 데 사용한다. 일본에서는 젓가락으로 밥을 먹기도 하고 국건더기를 입안에 밀어 넣기 위한 도구로 사용하기도 한다. 결코 숟가락으로 밥을 먹는 일은 없다. 젓가락으로 반찬을

쑤시거나 찢어 헤치는 것도 금물이다. 수저의 사용방법뿐만 아니라 상차림 예법도 우리나라와 일본은 크게 다르다. 우리나라의 상차림 예법에는 수저를 밥과 국의 오른쪽에 수직으로 놓게 되어 있다. 일본의 경우 밥과 국 앞에 수평으로 놓는다. 뿐만 아니라 우리나라에서는 밥그릇과 국그릇을 상에 놓아둔 채 수저를 이용해 음식물을 입 가까이 옮기는 것이 바른 예절이다. 요즈음에는 민감하게 생각하지 않는 듯하지만, 얼마 전까지만 하더라도 그렇게 하지 않으면 집안 어른으로부터 꾸지람을 들어야 했다. 거꾸로 일본은 허리를 곧게 편 채 그릇을 들어 입에 가져가야 한다. 이렇게 꼼꼼하게 따져나가다 보면 한·중·일의 수저는 재료와 형태는 물론 사용방법에서도 많은 차이가 있음을 발견하게 된다. 평범한 사물이지만 수저는 지역에 따라 각기 다른 식생활 문화를 가늠케 하는 바로미터 중 하나인 것이다.

지금까지 간략하게나마 한·중·일 수저의 차이점에 대해서 살펴보았다. 그러나 차이점을 따지기에 앞서 수저는 동아시아 지역에서만 나타나는 디자인 결과물 중 하나라는 사실에 주목할 필요가 있다고 생각한다. 예를 들어 구미에서는 젓가락을 사용하지 않으며, 그렇기 때문에 디자인하지 않는다. 따라서 결과적이기는 하지만 수저는 동아시아 디자인의 정체성과 필연적인 관계를 맺게 된다. 유대인들의 식탁을 장식하는 필수적인 도구 중 하나인 촛대가 그들의 디자인 정체성과 밀접한 관계가 있는 것과 마찬가지 원리다(2000년 5월 예술의전당 디자인미술관에서 개최된 ‹유다이카:

이스라엘 유대디자인 100년›전을 보라). 그렇다고는 해도 수저를 이야기하면서 동아시아 디자인의 정체성 운운하는 것은 비약일 수 있다. 그러나 예술은 위대한 것이고 디자인은 그렇지 못하다는 강박관념과 이에 대한 반작용으로부터 파생된 '위대한 디자인'에 대한 희구를 넘어서서, 우리의 일상을 점유하고 있는 사소한 사물들의 디자인 언어를 꼼꼼히 따져 봐야 한다는 주장을 견지한다면 못할 것도 없는 이야기가 아니겠는가. 만약 이러한 주장이 타당한 것이라면 우리의 식생활문화에 관한 디자이너의 해석이 가미된 수저의 디자인브랜드가 있을 법도 하지만 그에 관해서는 아직 풍문으로도 들은 적이 없다.

글: 김명환

1930—

붕어빵

추운 겨울 길모퉁이에서 붕어빵 장수가 붕어빵을 굽는다. 밀가루 반죽을 붕어 모양의 검은 무쇠 틀에 붓고 그 안에 붕어빵의 맛을 좌우하는 팥고물을 넣는다. 이것이 붕어빵에 들어가는 전부이지만 그 맛은 내용물이 같은 단팥빵이나 다른 빵과는 전혀 다르다. 붕어빵만이 만들어내는 뜨거움과 달콤함이 존재한다.

붕어빵은 1930년대에 일본에서 한국으로 들어왔다. 19세기 말 일본의 '다이야키'라는 빵이 그 원조인데 이것은 붕어라기보다는 도미의 형상을 한 빵이다. 여전히 도미는 귀한 생선으로 통하지만, 특히 당시 일본에서 도미는 '백어白魚의 왕'이라고 불리며 비싸고 귀한 존재로 대접받았다. 이 귀한 것을 모양으로라도 흉내 내어 빵으로 만들어 먹자는 서민들의 욕망이 탄생시킨 것이 바로 '다이야키'다. 이것이 우리나라에 들어오면서 붕어의 모양으로 바뀌게 되었는데, 생선이 흔하지 않았던 옛날 서울에서 가장 친숙했던 생선이 민물에서 사는 붕어였기 때문이 아니었을까 싶다. 그렇게 한국으로 들어온 붕어빵은 한동안 그 모습을 찾기 어려웠다가 1990년대 들어 50~60년대를 회상하는 복고적인 정서가 대중화되면서 화려하게 부활했다. 이것은 붕어빵이 단순히 군것질거리, 서민 음식의 한 종류를 넘어 50~60년대를 대표하는 기호이자 상품이기도 하다는 것을 의미한다. 피자나 햄버거가 서구 문화와 패스트푸드 소비에 익숙한 젊은 세대를 상징하듯이 붕어빵은 아버지 세대를 대표하는 문화 상품인 것이다.

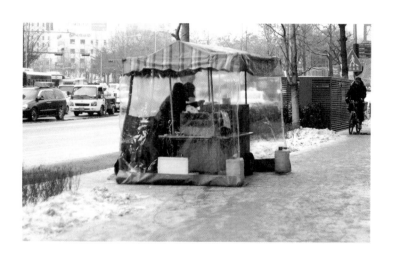

붕어빵 점포

현대의 디자인적인 관점으로 보자면 붕어빵의 형태는 세련되지 않다. 밀가루 반죽의 양이나 굽는 시간에 따라 조금씩 그 모양이나 색이 달라지긴 하지만 사실적이라기보다는 단순하고 투박하다. 하지만 정형화된 세련미 대신 뚱해 보이는 듯한 그 투박함과 귀여움이 우리의 정서적인 면을 건드려 향수를 불러일으킨다. 버스 정류장이나 재래식 시장 등 붕어빵이 팔리는 장소와 무쇠 틀에서 구워지는 과정 또한 정서적인 호소력을 가지고 있다. 모락모락 김을 내며 달착지근한 향을 풍기는 붕어빵 노점은 한국인들이라면 누구나 겨울이 왔음을 느낄 수 있게 하는 상징적인 풍경이고, 사람들은 해마다 때가 되면 '어김없이' 돌아오는 이 풍경에서 푸근함과 친밀감을 느낀다. 이 모든 요소가 모여 사람들로 하여금 대단히 특별한 맛이라곤 할 수 없는 이 겨울 붕어들을 만나기 위해 바쁜 걸음을 멈추게 하는 것이다.

요즘에는 정통 붕어빵을 찾아보기 어렵다. 옛날에는 집에서 준비해온 밀가루 반죽과 팥에 따라 동네마다 붕어빵의 맛이 달라 옆 동네 붕어빵을 사러 가기도 했었는데, 요즘엔 프랜차이즈로 상업화되면서 붕어빵 맛이 정형화되었다. 프랜차이즈 되어 대중화된 잉어빵들의 모양도 예전의 붕어빵 모양과 달라졌다. 붕어빵은 좀 더 통통한 몸에 두꺼운 입술, 큰 눈, 동그랗고 생기 있게 움직이는 모양의 꼬리를 가지고 있었던 것에 반해 잉어빵은 상대적으로 몸체가 날씬하고 지느러미, 꼬리의 모양이 좀 더 고정된 모습을 가지고 있다. 이런 현대의 잉어빵 맛과 모습이 현대에 통용되는 미의 기준을 그대로 따르고 있다고도 조금 확대 해석할 수 있지 않을까?

이제는 잉어빵에서 나아가 미니 붕어빵, 팥이 아닌 색다른 앙금이 들어 있는 붕어빵 등 다양한 붕어빵을 볼 수 있고, 붕어빵 장사로 성공한 사람들의 이야기까지 들을 수 있다. 뿐만 아니라 붕어빵에서 제일 처음 먹는 부위가 어디냐에 따라 먹는 사람의 성향을 알아볼 수 있는 심리테스트도 있다고 한다. 그만큼 붕어빵은 단순히 먹을거리를 넘어 한 시대를 대변하고 우리 삶의 다양한 이야기를 만들어내며, 경제적인 이윤까지 창출하는 하나의 상품으로 발전하였다. 오늘도 붕어빵은 겨울 도시의 삭막함 속에서 손을 호호 불며 추위와 싸우는 사람들과 우리의 따뜻한 삶을 위해 노릇노릇 구워지고 있다.

글: 박고은

1940—

공병우 타자기

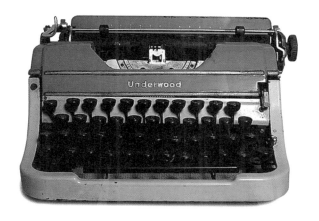

공병우 세벌식 한글 타자기,
1947년 언더우드 제품

컴퓨터 세대에게는 '타닥타닥' 하며 종이에 글자를 찍어내는 타자기가 익숙지 않을 것이다. 백스페이스키를 사용해 입력을 정정하는 것이 불가능해서, 수정할 것이 생기면 한창 찍어내던 종이를 아예 버리고 새로 시작할 수밖에 없는 도구. 게다가 마치 콜라주 작업처럼 복사와 붙여넣기를 반복하며 글을 써나간다는 것은 상상도 할 수 없으니 지금 보면 얼마나 기능적으로 부족한 도구인가. 그러나 타자기는 손이 아닌 기계로 글을 쓸 수 있다는 사실만으로도 혁신적인 도구로 여겨졌다. 우리나라에서도 20세기 근대화의 물결과 함께 한글 타자기가 등장했는데, 그중에서도 아직까지 회자되고 있는 타자기가 있으니 그것이 바로 '공병우 타자기'다.

공병우는 1938년에 우리나라 최초의 안과 개인병원인 '공안과'를 개원한 안과 의사였는데 특이하게도 한국전쟁이 일어나기 바로 직전인 1949년, 처음으로 한글 타자기를 개발하게 된다. 어떻게 의사가 자신의 분야와 큰 연관이 없어 보이는 한글 타자기 개발에 매진하게 된 걸까. 그는 눈병으로 자신의 병원에 찾아온 한글학자 이극로의 한글에 대한 열정에 자극을 받아 본격적으로 한글에 관심을 두기 시작했다. 당시는 일제가 통치하던 때인지라 한글의 입지가 지금보다 더 좁았던 시절이었다.

　　해방 후, 공병우는 후학들을 위해 『소안과학』이라는 책을 한국어로 번역하여 발행하는 도전을 시작했다. 그 과정에서 사람마다 제각각인 필기체를 읽느라 번역 작업에 어려움을 겪게 되었고, 더 정확하고 빠른 작업이 가능한 한글 타자기의

필요성을 느끼게 되었다. 수동식 영어 타자기를 해부하듯 다 뜯어내어 타자기의 기본 구조를 익히는 것부터 연구를 시작했던 그는 결국 1949년, 자신의 손으로 한글 타자기 시제품을 만들어내게 된다.

　　이미 이원익, 송기주에 의해 만들어진 한글 타자기가 있는 상황이었기에 공병우의 타자기를 최초의 한글 타자기라고 말할 수는 없다. 그럼에도 공병우 타자기가 유명해진 이유는 기존 타자기와는 달리, 가로 찍기가 가능했으며 세벌식으로 자판이 배열되어 실용성이 높았기 때문이다. 현재 우리가 사용하고 있는 표준 자판은 자음과 모음으로 이루어진 두벌식 배열이다. 이와 달리 공병우 타자기의 자판은 세벌식 배열로써, 글쇠에 자음과 모음 외에 받침까지 추가되어 있다. 세벌식은 초성·중성·종성으로 나누어지는 한글의 원리가, 타자기의 자음, 모음, 받침의 글쇠로 구현된 것이다. 이것이 가능하기 위해서는 단방향으로 개별 문자가 나열되는 영문 타자기의 기계적 원리와는 다른 방식이 필요했고, 따라서 공병우는 쌍초점 방식을 개발해냈다. 공병우의 한글 타자기는 한글의 구성 원리를 따른 것뿐 아니라 빠른 속도로 타자를 칠 수 있으며, 손가락에 부담이 덜 간다는 이유로 여러 기관에서 인정을 받으며 사용되었다. 그러나 이러한 노력에도 불구하고, 정부는 1968년 7월 28일에 자음 한벌, 모음 두벌, 받침 한벌로 된 네벌식 글자판을 표준 자판으로 공표했다. 이후 1983년 8월 26일, 네벌식 표준 자판이 폐지되며 현재 우리가 사용하고 있는 두벌식 배열이 다시 정부 표준판으로 지정되어 지금까지 이어지고

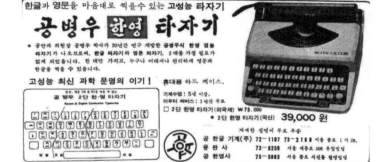

신문에 실린 공병우 타자기 광고

있다. 그렇다면 글씨를 입력하는 대부분의 매체가 컴퓨터의 소프트웨어로 바뀌었고, 두벌식 배열이 표준으로 사용된 지 30년이나 되어가는 오늘날, 공병우 타자기가 가지는 의미는 무엇일까?

우리의 근대화는 서구의 영향 아래 시작되었고, 그로 인해 서양의 과학적이고 합리적인 면모들이 미덕으로 여겨졌다. 공병우 역시 문지방을 과감히 없애고, 사과 궤짝을 활용해 침대를 만들거나, 미리 약속하지 않고 온 손님은 되돌려 보내는 등 당시로써는 과감하고 구체적인 삶의 변화들을 실천했다고 한다. 그 덕에 공병우는 철저한 합리주의자이자 실용주의자라고 칭해지기도 했다. 이러한 공병우에 의해 만들어진 타자기는 과학을 지지하고, 실용적이고 합리적인 것이 더 우월하다고 생각하는 근현대의 욕망을 잘 담아내고 있는 사물이라고 설명할 수 있다. 공병우는 늘 타자기를 개발하는 데 있어서 빠른 속도를 중요하게 생각했고, 과학이라는 잣대로 타자기의 우수성을 입증하고자 했기 때문이다. 오늘날 우리에게 타자기는 아날로그적 감수성을 지닌 빈티지 인테리어소품 정도로 여겨질지 몰라도, 기계시대 당시의 타자기는 진보를 상징하는 위치에 자리했던 것이다. 크게 본다면, 산업의 발달과 함께 본격적으로 우리의 삶에 영향을 미치게 된 '디자인'의 존재의 근간이 바로 근현대가 가졌던 욕망들이 아닐까?

지금까지도 공병우 타자기와 함께 만들어진 세벌식의 우수성을 알리기 위한 노력은 일부에서 계속되고 있다. 비록

한 개인의 집념에서 시작된 일이지만 한글 타자기 개발과 한글 입력의 기계화를 위해 공병우가 쏟아 부은 노력과 그 성과는, 현대의 기술력과 연관지어 심층적이고 생산적으로 연구해볼 만한 가치가 있을 것이다. 그러나 이미 대중에 일반화되어버린 두벌식 자판을 대체할 세벌식 자판의 혁명이 과연 성공할 수 있을지, 그래서 공병우의 연구가 빛을 볼 날이 오게 될지는 좀 더 두고 볼 일이다.

글: 채혜진

한글의 구성 원리를 따라
한글 타자기를 만든 공병우 박사

1950—

최정호 명조체

漢字　　漢字
明朝體　　楷書體

한글　　한글
순명조　　명조체

한글 순명조와 한글 명조체

명조체는 가독성이 높아 한글 지면 본문 텍스트용으로 가장 빈번하게 사용되는 활자체의 이름이다. 명조체라는 양식을 이해하기 위해서는 먼저 인쇄용으로 설계해서 그리는 활자체와 손으로 쓰는 글씨체의 상관관계를 알아둘 필요가 있다. 궁서체나 손글씨체, 필기체 등은 붓이나 펜으로 쓴 글씨체를 그대로 활자화한 양식들이다. 반면 돌기가 없는 고딕체는 글씨체 특유의 자연스러운 손의 흐름을 거의 반영하지 않은 채 설계된 활자체이다. 명조체의 성격은 이들의 중간에 위치한다. 즉, 손으로 쓴 글씨체를 기본 골격으로 삼으면서도 정연한 인쇄체적 설계를 거친 활자체 양식이 명조체인 것이다.

명조체라는 이름은 한자의 명조체에서 유래했다. 한자 명조체는 가로획과 세로획의 굵기 차이가 뚜렷하고, 수직 수평의 직선성이 강조되었으며, 획의 끝 돌기는 세모 모양으로 도안되어 인위적인 느낌이 강하다. 이러한 한자 명조체의 형태적 특징을 직접적으로 모방한 한글 활자체를 순명조체라 부른다. 그러나 이 같은 인위성은 한국인의 미적 정서나 한글의 특질에는 다소 이질적이었던 모양이다. 보다 보편적으로 쓰이는 한글 명조체는 글씨체를 바탕으로 인쇄용 성격을 강화해 설계된 활자체라는 점에서 한자 명조체의 특징을 수용하면서도 붓글씨다운 부드러움을 더 많이 가지고 있다. 그래서 한자의 활자체와 굳이 비교하자면, 한글 명조체의 조형적 특성은 한자 명조체보다는 한자 해서체에 좀 더 가깝다.

『옥원중회연』 연대미상.
궁체 정자 글씨체

『오륜행실도 언해』
정조 21년(1797년) 간행

명조체라는 이름에 대해선 논란이 많은데, 서구식 근대 인쇄가 일본을 거쳐 유입되던 당시 본문기본형 활자체의 일본식 이름이 그대로 흡수되어 붙은 듯하다. 하지만 오늘날의 일반적인 한글 명조체는 한자의 명조체와도 가나문자의 명조체와도 외관의 성격이 다른 데다 한글의 독자적 고유성을 훼손하는 이름이라는 우려도 있어, 1992년 문화부는 명조체를 '바탕체'로 개칭하기도 했다. 형식면에서 보아도 한글 명조체는 한자 명조체의 설계된 느낌을 약간 공유하기는 하지만 기본적으로 한글 정체 글씨체인 해서체에 뿌리를 두고 있으니, 한글 글자체의 역사로부터 양식적 근거를 찾는다면 '명조체'보다는 '해서체'나 '정자체'라는 이름이 적절했을 것 같다. 그러나 이미 명조체라는 이름이 오랫동안 쓰인 상황에서 다른 이름을 붙이는 것은 새로운 혼란을 초래할 뿐이라 하여 개칭을 반대하는 목소리도 있다.

한자 명조체의 형태를 직접적으로 수용한 양식은 1930년대 《동아일보》에 사용되었던 이원모 활자체를 거쳐 오늘날 한글 순명조체에 이른다. 한편, 한글 궁체의 정체를 기본 골격으로 한자 명조체의 설계적 성격을 접목한 양식은 18세기 말 오륜행실도 활자체, 서구식 인쇄술 도입기의 최지혁 납활자체, 1930년대 《조선일보》에 사용되었던 박경서 활자체, 1950년대의 최정호 활자체를 거쳐 지금의 한글 명조체에 이르렀다. 명조체의 먼 원류라 할 수 있는 궁체는 붓글씨로 글씨를 쓰기 위한 필요에 의해 양식화된 '글씨체'로서의 정점이다. 활자체로서 명조체의 보다 가까운 뿌리로는 18세기 말 정조 시대에 주조된 '오륜행실도

한글자체'를 꼽을 수 있다. 이 한글 활자체에 이르면서 명조체 특유의 직접 붓으로 쓴 듯하면서도 정돈된 느낌을 지닌 인쇄용 명조체가 완성되었다. 『오륜행실도』에서는 한자와 한글이 함께 조판되었는데 이때 한자 활자체로는 명조체가 사용되었다. 이 한자 명조체와 보기 좋게 어울리는 한글 활자체를 개발하는 과정에서 한글이 한자 명조체의 영향을 다소나마 받았다는 사실만은 부정하기 어렵지만, 영향을 수용한 방식은 독자적이었다.

19세기 후반에는 서양 문물이 유입되면서 한글이 한자뿐 아니라 로마자와 함께 조판되기 시작했다. 서양 선교사들이 성서를 비롯하여 영어나 프랑스어 사전들을 간행한 것이다. 1880년에 만들어진 프랑스어 사전인 『한불자면』에는 서양 선교사들이 가톨릭 신자였던 최지혁의 글씨를 토대로 주조한 활자가 사용되었다. 이 사전에서는 로마자의 로만체, 한자의 명조체, 한글의 해서체가 함께 쓰였다. 서구식 근대인쇄가 들어오고 소위 신식활자인 '해서체 납활자'가 만들어지면서 이제 현대 명조체 활자의 기틀이 갖추어졌다.

1920년대에는 《조선일보》와 《동아일보》가 창간되면서, 신문 본문용으로 사용할 작은 한글 활자체 개발의 필요성이 대두되었다. 이에 따라 1930년대에 《동아일보》에서는 이원모의 활자체를, 《조선일보》에서는 박경서의 활자체를 사용했다. 이원모체는 순명조체 계열, 박경서체는 명조체 계열의 양식적 특징을 보인다.

한글 명조체의 변천사에 있어 가장 중요한 이정표로는, 무엇보다도 1950년대 최정호가 모눈종이에 직접 그려서

최정호가 직접 그린 명조체 원도와
그가 글자를 설계하는 데 사용한
필기구, 그리고 최정호 명조체의
형태적 특성
(이미지 제공: 세종대왕기념사업회
최수인)

설계한 명조체의 원도를 꼽을 수 있다. 이 원도들이야말로 오늘날 한국 서적 및 문서에 쓰이는 명조체의 형태적 특성을 확립한 직접적인 원형이기 때문이다. 그는 박경서 활자체를 연구해서 당시 새로운 기술인 사진식자용 명조체 원도를 개발했고, 하나의 활자체를 위해 2천 자 이상의 한글 원도를 손으로 일일이 그렸다. 이 방대한 작업을 혼자서 모두 소화하다 보니 디테일을 보완해야 할 여지가 없는 것은 아니었지만, 이러한 그의 공헌에 한국인들의 활자 생활은 오늘에 이르기까지 힘입은 바가 크다.

바야흐로 디지털 활자의 시대에 접어들면서 최정호의 원도도 그대로 디지털화되었다. 컴퓨터 툴에 의존하는 디지털 활자체의 한계상 비록 손 움직임의 깊은 맛까지 그대로 복원하지는 못하지만 그래도 비교적 원본에 충실하게 제작되었다. 이후 윤디자인 연구소, 산돌 커뮤니케이션 등 여러 한글 서체 개발 회사에서 다양한 명조체를 개발하여 선보였다. 최정호 명조체가 필기의 관습과 직관을 따라 완성된 형태미를 지녔다면, 새로 개발된 몇몇 디지털 명조체들은 논리와 체계를 부여하여 기능적 측면을 강화한 점이 눈에 띈다. 이에 더불어 명조체를 기본으로 성격적 변화를 준 새로운 해석들이 등장한 점도 눈여겨 볼만하다. 부드러운 명조체를 기본으로 하되 직선적이고 절도 있는 획 형으로 마감해 남성적 미감을 보여주는 석금호의 산돌제비체, 한글 명조체의 원류인 정조 시대의 오륜행실도 한글 자체를 직접 디지털화한 해석을 담아낸 임진욱의 정조체 등이 그것이다.

명조체 양식을 따르지만,
조금씩 차이가 나는 여러
한글 디지털 활자체들

신명조

인쇄의 발명으로
필사 시대의 책보다
작고 가지고 다니기 쉬운
책이 등장할 수 있었다.

윤명조

인쇄의 발명으로
필사 시대의 책보다
작고 가지고 다니기 쉬운
책이 등장할 수 있었다.

산돌명조

인쇄의 발명으로
필사 시대의 책보다
작고 가지고 다니기 쉬운
책이 등장할 수 있었다.

바른바탕체

인쇄의 발명으로
필사 시대의 책보다
작고 가지고 다니기 쉬운
책이 등장할 수 있었다.

글: 유지원

칠성사이다

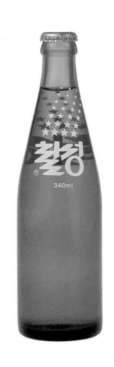

삶은 달걀과 김밥, 그리고 사이다 한 병이 언제부터 아이들 소풍이나 운동회 날의 단골 메뉴가 되었는지, 또 고속버스를 타거나 기차를 타고 먼 길을 떠날 때 사람들이 언제부터 삶은 달걀과 사이다를 함께 사 먹곤 했는지는 잘 모르겠지만 어쨌든 삶은 달걀과 김밥, 그리고 사이다는 대다수 한국인에게 어린 시절의 향수를 떠올리게 한다. 이제 아이들은 삶은 달걀과 사이다의 어울림보다는 햄버거와 콜라의 조합에 더 길들여진 서구식 입맛을 갖게 되었지만 그래도 칠성사이다는 여전히 사람들로부터 사랑을 받고 있다. 마케팅업계에서는 개당 단가가 낮고 수많은 경쟁제품이 있음에도 단일 품종으로 1천억 원 이상의 매출액을 올리는 제품을 파워브랜드라고 부른다는데 칠성사이다는 바로 이러한 파워브랜드 중의 하나다.

칠성사이다가 처음 출시된 것은 한국전쟁이 발발하기 직전인 1950년 5월이었다. 칠성사이다를 만드는 회사의 이름은 그동안 동방청량음료합명회사(1950)에서 한미식품공업(1967)으로, 그리고 칠성한미음료주식회사 (1973)를 거쳐 현재의 롯데칠성음료까지 네 차례나 바뀌었지만, 칠성이라는 이름은 단지 제품명에만 그치지 않고 회사 이름으로까지 이어져 이제는 국산 음료문화를 대표하는 고유 브랜드가 되었다. 사이다가 우리나라에 처음 소개된 것은 구한말에 일제 사이다가 들어오면서인데 일제 식민지 시기에는 금강사이다, 경인합동사이다 등 일본인들이 만든 사이다가 있었고, 1945년 해방 직후에는 서울사이다,

1950년 처음으로 출시될
당시의 칠성사이다

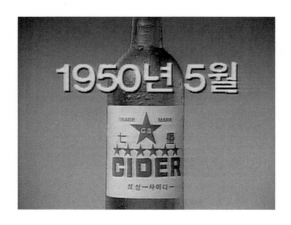

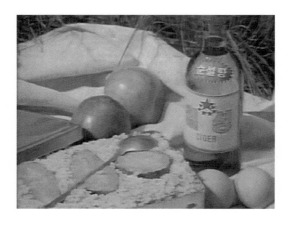

한때 소풍의 단골 소지품이던
사이다와 삶은 계란

삼성사이다, 스타사이다 등 국내 기업이 생산한 제품들이 경쟁적으로 만들어지기 시작했다. 1950년에 칠성사이다가 등장한 이후에도 오성사이다처럼 지역에서 만들어진 지역 기반 사이다가 있었고 킨사이다, 해태사이다, 천연사이다 등도 연이어 출시되었다. 또한 외국에서 사용하는 제품명 그대로 국내에서 시판된 스프라이트나 세븐업도 있었다. 콜라나 환타, 써니텐 등 다른 청량음료들과의 경쟁도 치열했지만 사이다 제품들만 놓고 보더라도 칠성사이다는 그동안 고유의 제품 이미지와 아이덴티티를 꾸준히 강화시키며 시장점유율을 높여온 셈이다. 초록색 유리병과 캔에 새겨진 흰색 별 모양과 칠성이라는 선명한 글씨는 한국인이라면 누구나 친숙하게 느끼는 한국디자인문화의 일부다.

　　칠성이라는 이름은 처음에 사이다 공장을 함께 차린 7명 동업자의 성이 모두 다르다는 점에 착안해서 '칠성七姓'이라고 붙여졌다가 이후 일곱 개의 별을 뜻하는 '칠성七星'으로 바뀌었다고 하는데 사실 여부를 떠나 칠성사이다가 큰 성공을 거두게 된 데에는 '칠성七星'이라는 네이밍의 힘도 어느 정도 작용한 것은 아닐까 하는 엉뚱한 상상을 해보게 된다. 사실 '칠성'이라는 단어는 친근하기는 하지만 결코 세련된 느낌을 주는 명칭이라고 할 수 없는데, 그럼에도 우리나라 사람들은 전통적으로 의식적이건 무의식적이건 간에 '칠성'이라는 단어에 일종의 신뢰감과 친밀감을 동시에 느껴왔다고 할 수 있다. 지금도 사찰에 가면 칠성신(七星神)을 모시는 칠성각(七星閣)이 있는데 여기서 모시는 칠성신은 북두칠성의 일곱 개 별을 인격화한 것으로 옛날부터 칠성신은

민간에서 인간의 수명을 관장하는 한편 비를 내려 풍년이 들게 해주는 신이라고 여겨졌다. 이러한 칠성 신앙은 별이 인간의 길흉화복과 수명을 지배한다는 도교의 믿음에서 유래했다고 하는데 물론 북두칠성을 신성하게 여기는 경향은 동양뿐만이 아니라 서양에도 있다.

소풍이나 운동회 날처럼 특별한 때에만 마실 수 있었던 비싼 음료였던 칠성사이다가 지금처럼 대중적으로 폭 넓은 사랑을 받게 된 것은 1970년대에 길옥윤이 작곡한 CM송이 히트하면서부터인데, 특히 당시 최고 인기를 자랑하던 가수 혜은이가 1976년에 부른 "일곱 개의 별마다 행운이 가득 칠성사이다, 반짝이는 방울마다 젊음이 가득 칠성사이다, 언제나 칠성 칠성사이다…"라는 CM송 가사는 큰 화제를 불러일으키기도 했다. 하지만 이후 한국의 음료 시장은 1970년대 후반에는 환타와 써니텐 등 향음료가 새로 등장하여 인기를 끌었고, 1980년대 중반에는 일화가 보리음료 맥콜을 만들어 국내 청량음료시장의 판도를 바꾸어 놓기도 했다. 또한 1990년대 이후에는 식이성 섬유음료와 스포츠음료, 천연과즙음료 등 이른바 건강음료들이 사이다나 콜라 같은 전통 탄산음료를 누르고 음료시장을 주도해가는 경향을 보이고 있다. 하지만 이러한 음료시장의 변화 속에서도 칠성사이다는 여전히 안정적인 자리를 유지해 오고 있다.

칠성사이다의 성공은 단순히 기업 경영 전략 및 상품 개발의 좋은 사례로만 평가되기에는 여러 사회문화적인 요인들이 복합적으로 작용한 결과이며, 따라서 칠성사이다는

칠성사이다 50년

그때도 맑고 깨끗했습니다
지금도 맑고 깨끗합니다

롯데칠성음료 50년사 자료 공모

1950년대

1960년대

1970년대

1980년대

그리고 지금

칠성사이다 50년사
사이다 레벨들

한국인들의 생활상과 가치관, 그리고 소비 패턴 상의 특징들을 잘 반영하고 있는 제품이 아닐까 한다.

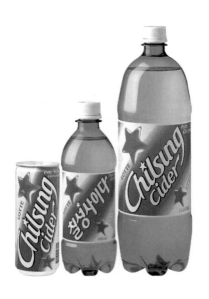

글: 강현주

시발택시

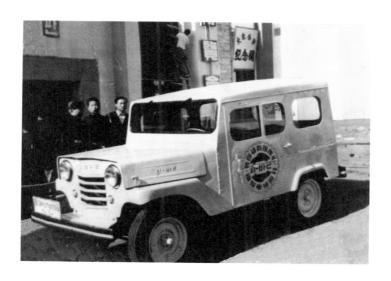

1955년 산업박람회에 출품된
시발택시 제1호

'시발'이라는 이름의 자동차가 생산된 것은 한국전쟁이 끝난 직후인 1955년 8월의 일이다. 전쟁은 미군을 통해 들어온 군용 차량은 물론이고, 그 이전까지 여러 경로로 이 땅에 들어와 운행되고 있던 많은 자동차를 파괴하였다. 전쟁이 끝나자 파괴된 자동차들의 부품을 활용하여 운행 가능한 자동차를 만들어내는 자동차 재생 산업이 활기를 띠었다. 시발자동차는 이러한 시대적 상황 속에서 탄생했다. 1900년대 초 고종황제를 위한 포드 자동차가 이 땅에 들어온 이래 50여 년 만에 국산 최초의 자동차가 만들어진 것이다. 그 최초의 자동차는 을지로 천막 안에서 최무성, 최혜성, 최순성 삼형제에 의해 만들어졌다. 시발자동차에는 4기통 1,323cc 엔진이 탑재되었는데, 그 엔진은 일본에서 엔진을 공부하고 돌아온 김영삼이 제작하였다. 그가 없었다면 시발자동차도 없었을 것이다.

처음 생산되었을 때, 시발자동차는 잘 팔리지 않았다. 그 존재가 사람들에게 잘 알려지지도 않았을뿐더러 제품의 질에 대한 확신도 주지 못했기 때문이다. 시발자동차의 판매에 결정적인 역할을 한 것은 산업박람회였다. 이승만 정부는 1955년 10월 1일부터 12월 21일까지 광복 10주년을 기념해 창경원에서 산업박람회를 개최하였다. 이 박람회에는 시발자동차를 포함하여 총 40,739점의 물품이 출품되었는데, 박람회 폐막식에서 시발자동차는 대통령상을 수상한다. 특히 이승만 대통령은 이 자동차에 많은 관심을 보였는데, 당시 상공부 장관에게 매주 시발자동차의 제조 및 판매

상황을 보고하도록 지시했을 정도였다. 산업박람회를 계기로 시발자동차를 구입하려는 사람들이 늘어났다. 최무성 형제는 이렇게 몰려든 구매 희망자들의 계약금으로 주물공장을 인수하여 양산의 발판을 마련했다. 이로써 시발 1호를 만들어냈던 조그마한 천막공장은 '국제차량공업사'라는 이름의 그럴듯한 자동차 회사로 거듭나게 되었다.

디자인의 맥락에서 보았을 때, 시발자동차는 군용 지프의 형상을 취하고 있었다. 이러한 형상은 당시 세계적으로 유행하고 있었던 유선형의 자동차 형상들과는 다른 것이었다. 유선형의 형상을 만들어내기 위해서는 철판을 가공하는 기술과 설비들이 필요한데 당시는 그러한 것들을 바랄 수 없었던 상황이었다. 시발자동차의 외형은 드럼통을 펴서 수공예적인 방식으로 만들어졌는데, 이러한 이유로 각진 지프 형상을 취할 수밖에 없었을 것이다. 시발 1호의 사진을 보면 곳곳에서 드럼통을 편 흔적들이 발견된다. 그럼에도 V자 형상으로 꺾인 라디에이터 그릴, 헤드램프를 따라 자연스럽게 휘어진 보닛, 그 형상을 반복하고 있는 창, 그리고 창을 따라 휘어진 천장 모서리 부분의 마감 등을 볼 때 형태적으로 상당한 완성도를 보여주고 있었다고 할 수 있다. 물론 그러한 형상은 새로운 것은 아니었다. 시발자동차의 형상은 한국전쟁 당시 이 땅을 누볐던 미군 지프의 형상과 크게 다르지 않았기 때문이다. 이러한 형상은 이후 쌍용자동차의 코란도 시리즈에서 다시 한 번 반복된다.

세리프가 없는 모던한 서체로 이루어진 '시−바르'이라는 로고는 디자인의 맥락에서 특징적인 부분이다. 시발자동차의

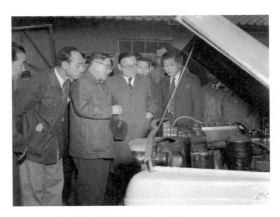

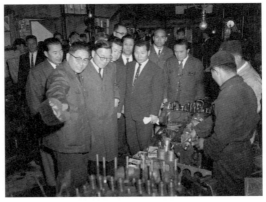

1960년대 윤보선 대통령이
시발택시 생산 공장을 시찰하는
모습 (출처: 국가기록원)

이 로고는 1908년 주시경 선생이 처음 주창한 이래 그 필요성이 끊임없이 제기되어왔던 한글 풀어쓰기 방식으로 표현되었다. '첫 출발'을 의미하는 '시발'이라는 한자어가 풀어쓰기 방식으로 표현됨으로써 한글 단어라기보다는 추상적 이미지처럼 느껴진다. 더욱이 '시'와 '바ㄹ' 사이의 'ㅡ'는 그러한 느낌을 강조하고 있다. 일제 강점기에 이미 도요타나 포드, 시보레 같은 자동차를 경험한 당시 사람들의 기대 수준을 무시할 수 없었을 것이다. '시ㅡ바ㄹ'이라는 로고에는 한글로 이국적 이미지를 만들어내고자 하는 모순되는 욕망이 묻어난다.

시발자동차는 소위 '빽'을 써야만 살 수 있을 만큼 인기가 있었다. 상류층 사회에서는 이 자동차를 구입하기 위한 '시발계'까지 등장하였다. 특히 영업용 택시로 인기가 있었기 때문에 시발자동차는 '시발택시'로 더 많이 불리게 되었다. 그러나 이러한 시발자동차의 인기는 그리 오래가지 못하였다. 1962년 8월 부평에 현재 GM대우의 전신인 '새나라자동차공업주식회사'에서 닛산의 블루버드 부품을 수입하여 조립 생산한 '새나라'자동차를 판매하면서 시발자동차의 판매량은 급격히 떨어졌다. 새나라자동차는 시발자동차와 달리 유선형에 가까운 세련된 외형을 가지고 있었고, 완성도 또한 높았다. 무엇보다 시발자동차의 판매량 저하에 결정적인 역할을 한 것은 1961년에 들어선 군사정권이 제정한 '자동차공업 육성법'이었다. 이 법에 의해 새나라자동차는 승승장구하였고 시발자동차는 급속히 거리에서 사라져갔다. 택시회사들은 빠르게 '시발'을 버리고

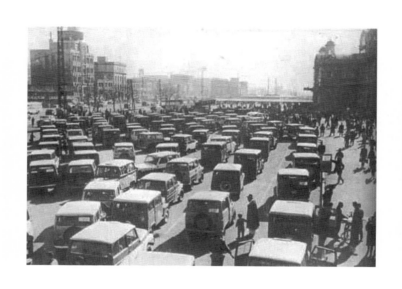

1960년대 서울역 앞
시발택시의 행렬

'새나라'로 갈아탔다.

새로운 것은 이전까지 존재하던 것들을 낡은 것으로
만들어버리면서 등장한다. 새나라택시는 한순간에
시발택시를 낡고 오래된 구식으로 만들어버렸고, 이런 과정을
통해 스스로의 새로움을 자랑했다. 1963년 말 시발자동차는
생산을 중단했다. 그때까지 시발자동차는 약 3,000여 대가
생산되어 전국을 누볐다. 시발자동차가 등장한 지 50여
년이 지난 지금 자동차 산업은 경쟁력을 가진 주력 산업으로
부상하였다. 이제는 박물관에서나 볼 수 있는 이 자동차의
역사가 없었다면 현재와 같은 상황은 늦게 찾아왔을 것이다.

글: 오창섭

1960—

소주병

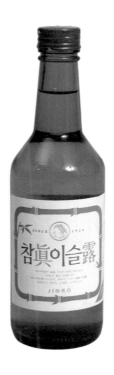

1998년부터 2001년까지 사용된
진로의 소주병 디자인

요즘같이 뒤숭숭하고 어려울 때일수록 더 사랑받는 것이 있으니 바로 서민의 술, 소주다. 본래 소주는 곡류를 발효시켜 간단한 증류기를 거친 후 얻는 증류수. 그러나 1960년대부터 발달한 지금의 소주는 불순물을 거의 제거하고 남은 순수 알코올을 물에 희석한 희석식이다. 색은 투명한 무색이며 맛은 혀끝에 짜릿하게 감도는 독하고 청아한 그리고 알싸한 알코올의 맛이다. 사실 이처럼 소주를 마실 때 느낄 수 있는 감각들과 소주병의 디자인은 직접적으로 관계가 있어 보이지 않는다. 하지만 우리는 '소주'하면 누구나 같은 병의 모양을 떠올린다.

소주가 말끔한 유리병에 담겨 나오기 시작한 것은 1960년대. 한국전쟁이 끝난 후 서구식 생활방식이 도입되면서 맥주의 소비량이 늘어난 것과 1957년 영등포에 자동시설을 갖춘 병유리 공장이 준공된 점과 맞닿아 있다. 병유리의 생산과 사용이 활발해지면서 소주도 병유리를 사용하게 된 것이다. 초기의 소주병 디자인은 당시의 미의 기준을 반영하듯 지금의 소주병보다 통통하고 부드러운 곡선을 그리고 있다. 병목이 짧고, 병 몸체와 병목이 만나는 부분은 지금처럼 가파른 것이 아니라 매우 부드럽고 완만한 곡선이다. 색 또한 맥주병처럼 갈색이 쓰이기도 했다.
　　　현재 우리가 머릿속에 떠올리는 소주병의 모습은 1990년대 중반에 만들어졌다. 국내에 유통되는 소주 중 360mL 제품 대부분은 녹색의 원통형 병에 베이지색 라벨을 가지고 있다. 약간 각진 모양에 병뚜껑 아래 돌출부위를

가지고 있는 점까지 비슷하다. 이 모양을 주도한 건 당시 소주시장의 50% 점유율을 차지하고 있던 진로다. 두산이 경월소주를 인수하며 내놓은 '그린소주'의 강세와 1997년의 부도로 위기를 맞이한 진로가 '진로'라는 이름을 순우리말로 풀어 '참이슬'이라는 새로운 네이밍과 함께 새로운 병 디자인을 시도한 것이다.

참이슬은 출시 6개월 만에 1억 병 판매를 돌파하는 등 대대적인 성공을 거두며, 참이슬을 소주의 또 다른 이름으로 기억되게끔 했다. 참이슬의 성공에는 소비자의 요구를 정확히 파악한 디자인이 한몫했다. 기존에 쓰던 한자를 연한 녹색으로, 그 바로 옆에 목판 인쇄한 것 같은 한글 서체를 검은색으로 배치하여 전통과 현대, 한자와 한글, 강함과 자연스러움이라는 각각 상반되는 특징들을 대비시키면서 완성도 높은 조화를 꾀한 것이 돋보인다. 또 대나무의 이미지를 이용해 깔끔하고 순한 이미지를 강조했다. 이런 디자인은 건강을 중시하는 웰빙 열풍과 깨끗함과 부드러움을 좋아하는 여성 애주가의 증가 경향을 정확히 파악한 결과였다. 한편 소주업계가 자원 절약 차원에서 병을 공유해 사용하는 것 역시 우리에게 소주병의 모습을 각인시킨 이유 중 하나였다. 한국용기순환협회에 의하면 현재 소주 공병 회수율은 97%에 달하며 재사용률도 85%에 이른다고 한다.

2000년대 후반에 들어서면서 디자인의 중요성을 인식한 주류업계가 새로운 디자인뿐만 아니라 새로운 종류의 주류를 출시하고, 새로운 마케팅 방법을 도입하는 등 많은 변화를

1975년부터 1983년도까지
생산된 진로소주

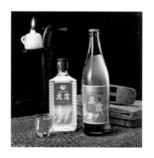

1984년도에 생산된 진로소주

시도하고 있지만, 여전히 소주병과 같은 확실한 자리매김은 하지 못하고 있다. 소주는 나라 혹은 개인의 상황이 좋으면 축하의 역할로, 좋지 못하면 위로의 역할로 언제나 우리의 곁에서 우리의 모습을 담아냈다. 그렇기 때문에 우리는 아직도 '술'하면 소주이고 '소주'하면 모두가 같은 병 모양을 떠올린다. 그러한 소주병의 모습은 미각, 또 경험의 축적을 통해 완성되고 사회적으로 인정받은 디자인이자 바로 우리의 모습이기 때문이다.

글: 박고은

1962 이태리 타월

한국인의 목욕문화를 바꾼
이태리 타월

아무리 성공적인 디자인이라고 하더라도 뛰어난 모양을
뽐내는 정도이거나, 가려운 데를 긁어주는 정도의 기능성에서
그치는 경우가 대부분이다. 물론 그 정도의 경지에 오르는
것도 쉽지는 않다. 그런데 어떤 디자인은 모양이나 쓰임새라는
범위를 훨씬 넘어서서 사람의 생활방식 자체를 바꾸거나
새로운 방식을 만들어버리기도 한다. 이럴 때 디자인은 그저
디자인이 아니라, 하나의 문화인류학적 유산으로 등재될
수 있다. 그렇게 되면 굿 디자인이냐 아니냐 하는 지극히
디자인적 기준이나, 한낱(?) 경제적 부가가치 같은 척도로는
이런 디자인에 담긴 가치를 포착할 수 없다. 사회적으로나
역사적으로 대단히 거시적인 역할을 수행하기 때문이다.
그러한 역할의 핵심에는 바로 생활방식이라는 것이 자리
잡고 있다. 생활방식은 쉽게 바뀌지도, 쉽게 만들어지지도
않는다. 생활방식이 바뀌기 위해서는 이미 유전자처럼 굳어진
관습이나 행위를 바꿀 만한 참신하고 납득할 만한 정신적,
물질적 체계가 나타나야 한다. 물건이나 디자인 하나로 쉽게
바뀔 수 있는 차원이 아니다. 물론 세상에는 디자인 하나가
선입견과 물질적 체계를 새로 다지면서 그런 변화를 초래한
사례들도 있다. 하지만 이태리 타월처럼 손바닥만 한 천 조각
하나가 그런 역할을 한 사례는 찾아보기 어렵다.

너무나 익숙해져 있다 보니 마치 우리가 고조선 시대부터 때를
밀며 살아온 것 같지만, 사실 우리나라 사람들이 목욕탕에서
때를 밀면서 청결한 삶을 누리게 된 것은 이태리 타월이
등장한 뒤부터다. 일본의 영향으로 지금과 같은 공중목욕탕이

등장한 것이 100여 년밖에 되지 않은 일이니, 그 위에
때를 민다는 생활습관을 만들었다는 것은 대단히 획기적인
사건이라고 할 만하다. 게다가 이것은 단지 우리나라 안에서의
문제가 아닌 국제적인 목욕 문화에 획기적인 전환을 가져다줄
수도 있는 물건이기 때문에 그 의미가 크다고 할 수 있다.

　　이런 대단한 물건이 만들어지게 된 것은 아주 우연한
계기 때문이었다. 이태리 타월을 처음 만든 이는 부산에서
직물공장을 하면서 타월을 생산하던 김필곤이라는
사람이었다. 그는 새로운 타월을 개발하기 위해 지금 이태리
타월에 쓰는 원단을 이태리에서 수입해 놓았으나 천이
워낙 까칠까칠하다 보니 어떻게 활용해야 할지 고심했다고
한다. 이런저런 실험들을 반복했지만 묘안이 떠오르지 않아
아무래도 비싼 외화만 낭비하고 수입한 원단을 못 쓰게 되는
건 아닐까 고민하던 어느 날, 밤새 고민을 하다가 아침에
목욕탕에 가서 목욕을 하게 되었다고 한다. 그런데 목욕을
하던 중 까칠까칠한 천으로 피부를 밀면 좋겠다는 생각이
순간적으로 떠오른 것이다. 그래서 원단으로 몸을 문질러
보니 신기하게도 몸의 때가 시원하게 벗겨지는 것이었다.
곧바로 친척과 이웃들에게 이 천을 나누어 주고 때를 밀게
해보았더니 그 반응이 매우 좋았다. 그 후 바로 특허를 내고
상품으로 만들어 생산했는데, 예상대로 결과는 대박이었다.
손바닥 하나가 겨우 들어갈 만한 이 조그마한 천 조각 하나는
순식간에 한국 사람들의 목욕 문화를 완전히 바꾸어 놓았고,
이태리 타월로 때를 미는 행위는 젓가락질과 마찬가지로
한국 사람이라면 누구나 익혀야 할 기본적인 습관이 되었다.

영화 ‹구미호›(2006)에서
이태리 타월로 때를 미는 장면

최근에는 한국 사람들뿐만 아니라 한국을 방문하는 외국인 관광객들도 이태리 타월로 때를 미는 즐거움을 누리고 있다. 천 조각 하나로 목욕하는 방식이 획기적으로 바뀌니 우리 문화 안에서 이만큼 파괴력 있는 문화상품도 없을 것이다.

참, 많은 사람들이 이 신기한 타월에 하필이면 우리나라와 문화적으로나 지리적으로나 전혀 관계가 없는 나라의 이름이 붙어 있는 것에 큰 의문을 가지는데, 그것은 이태리 타월을 개발할 당시 사용했던 원단이 이태리에서 수입한 '비스코스 레이온'이었기 때문이라고 한다. 아무튼 한국 사람들은 이 손바닥만 한 천 조각이 만들어진 덕분에 너나 할 것 없이, 적어도 일주일에 한 번 이상은 피부 표면에 붙어 있는 때를 벗기고 몸 전체가 상쾌해지는 즐거움을 만끽하게 되었다. 작지만 큰 즐거움을 주는 소중한 물건이 아닐 수 없다.

글: 최경원

1963 모나미 153 볼펜

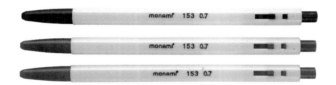

모나미 153 볼펜

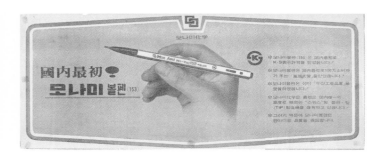

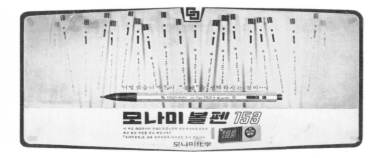

모나미 볼펜 광고

볼펜Ballpoint pen은 대단히 간편한 필기도구 중 하나다.
볼펜 이외에도 많은 필기도구가 있다. 붓, 연필, 샤프펜슬,
펜촉, 만년필, 사인펜 등이 그것이다. 붓은 근대화와 더불어
사라졌다. 연필은 아직도 애용되는 필기도구 중 하나지만,
자주 깎아서 사용해야 하기 때문에 칼과 휴지통이 필요하다.
이러한 불편함을 해소하기 위해 샤프펜슬이 개발되었지만
볼펜만큼 간편하지는 않다. 잉크를 찍어 써야 했던 펜촉은
잉크병이 넘어지지는 않을까 항상 노심초사해야 한다. 이러한
단점을 보완한 것이 만년필이지만 수시로 잉크를 보충해야
하는 번거로움이 있다. 사인펜도 편리한 필기도구 중 하나지만
촉 부분의 건조를 막기 위해 뚜껑을 덮어 두어야 한다.
이모저모 따지다 보면 볼펜이 가장 간편한 필기도구임을 알
수 있다. 그래서인지 우리 주변에는 다양한 디자인의 볼펜이
존재한다. 그중에서도 우리에게 가장 친숙한 디자인이 '모나미
볼펜'이다.

모나미 볼펜의 정식 브랜드명은 '모나미 153 볼펜'이다.
1963년 5월 1일 시장에 처음 선보인 이후 지금까지 최초의
디자인 기조를 유지하고 있다. 유일한 변화는 브랜드명이
로고타입으로 바뀌면서 M과 A가 소문자로 대체되었을
뿐이다. 이렇게 오랫동안 변하지 않고 꾸준히 애용되는 제품도
드물다. 볼펜의 대명사 모나미 153 볼펜은 한국디자인의
프로토타입 중 하나임이 틀림없다.
 모나미 153 볼펜은 육각주 모양의 몸체, 원추 모양의
촉 덮개, 간편하게 작동되는 조작노크, 스프링, 잉크 심 등 총

5개의 부품으로 이루어져 있다. 간결한 외양과 더불어 더도 덜도 할 것 없이 딱 필요한 것만 갖춘 구조로 기능적으로도 완벽한 수준이다. 총 길이는 13.5㎝이고, 육각주 몸체에는 'monami 153 0.7'이라고 적혀 있다. '몽 아미mon ami'는 '내 친구'라는 뜻의 불어이고, 153은 '베드로가 예수님의 지시대로 그물을 던졌더니 153마리의 물고기가 잡혔다'는 신약성서 요한복음 21장 11절의 내용에서 착안해 붙인 숫자이며, 0.7은 필기 굵기를 말한다. 끈끈한 유성잉크를 사용하고 있기 때문에 잉크가 흘러 셔츠를 더럽히는 경우가 없을 뿐만 아니라 가볍고 간결한 외양 때문에 휴대가 간편하다. 필기도구로서의 기능뿐만 아니라 몽당연필을 끼워 사용하는 데에도 모나미 볼펜만큼 적절한 것은 없다. 게다가 가격이 싸서 분실해도 아깝게 생각하지 않는 것이 보통이다. 이른바 '볼펜 똥'이라 불리는 잉크 찌꺼기가 마음에 걸리기는 하지만, 대부분의 소비자들은 가격 대비 효과를 생각하면서 질끈 눈을 감고 만다. 이것이 모나미 153 볼펜에서 우리가 연상하는 것들이다. 이렇게 우리에게 너무나 익숙한 모나미 153 볼펜은 그렇기 때문에 단순히 '모나미라는 이름의 회사에서 생산한 볼펜 브랜드' 이상의 의미를 지닌다.

　잘 알려진 대로 '환타 오렌지주스'라는 제품에는 오렌지 과즙이 포함되어 있지 않다. 따라서 우리가 환타 오렌지주스를 마신다는 것은 오렌지주스를 마시는 것이 아니라 '환타 오렌지주스라는 기호記號'를 소비하는 것을 의미한다. 모나미 153 볼펜을 사용하는 것도 마찬가지여서 단순히 볼펜을 사용하는 것이 아니라 '모나미 153 볼펜이라는 기호'를

소비하는 것이다. 그렇다면 보다 구체적으로 모나미 153 볼펜을 사용한다는 것은 무엇을 의미하는가.

　　일일이 깎아서 써야 하는 연필은 볼펜보다는 불편한 필기도구지만 연필을 사용하는 사람들에게는 근면함 같은 것을 엿볼 수 있다. 만년필을 애용하는 사람들에게는 일종의 권위 같은 것이 느껴진다. 필기도구는 지위나 신분을 상징하는 역할도 하는 것이다. 그렇다면 볼펜의 대명사 모나미 153 볼펜을 사용하는 사람들에게서 우리는 무엇을 느끼는가. 추측건대 '지극히 평범한 보통사람'이라는 인상을 받을 것이라고 생각한다. 이것에 동의하지 않더라도 모나미 153 볼펜이 '지극히 평범한 필기도구' 중 하나라는 데에는 이견이 없을 것이다. '지극히 평범한 필기도구' 모나미 153 볼펜. 만약 모던디자인이 '지극히 평범한 무엇인가'를 위한 것이기를 희구했다고 한다면, 모나미 153 볼펜은 모던디자인의 이데올로기에 충실한 사물의 하나로 이해할 수도 있을 것이다.

한편 모나미 153 볼펜의 개발을 진두지휘했던 (주)모나미의 송삼석 회장은 회고록『내가 걸어온 외길 50년』(한국일보사, 2003)에서 브랜드의 작명 배경에 관하여 "'153'은 예수님의 말씀을 믿고 의지하여 따르면 많은 성과를 올릴 수 있다는 것을 의미하는 상징적인 숫자였다… 하나님은 내게 '153'이라는 숫자를 통해 기업인이 일생을 통해 반드시 지켜야 할 상도(商道)를 일깨워주셨던 것이다"라고 회고하고 있다. 이러한 작명 배경 때문인지 모나미 153 볼펜의 성공은 예수님의 은총에서 비롯된 것이라고 소개하는 인터넷

블로그가 여기저기 눈에 띈다. 그 진위야 증명할 길이 없지만, 적어도 필자는 이 글을 쓰기 위한 자료 수집 이전까지 153이라는 숫자의 의미를 생각해가면서 모나미 153 볼펜을 구입하거나 사용한 적이 없다.

글: 김명환

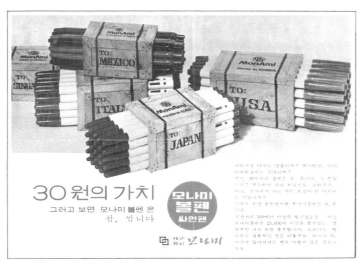

시대를 달리하면서 모나미 볼펜의
광고는 바뀌어왔지만 제품의
디자인은 거의 바뀌지 않았다

1966　　　금성 흑백
　　　　　텔레비전 VD–191

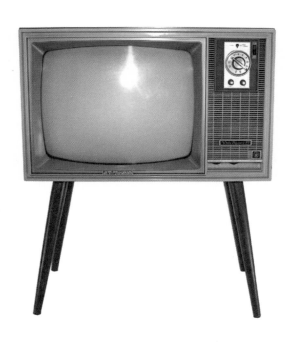

한국에 최초로 TV 수상기가 등장한 것은 1954년 7월 30일, 미국 RCA사 한국 대리점에서 20인치 화면의 폐쇄회로 TV 수상기를 일반 시민에게 공개하면서였다고 한다. 국영 TV가 개국하기 전이었으니, 당시에는 TV 수상기를 보는 것 자체가 진귀한 경험이었을 것이다. 1958년 TV의 보급 대수는 7,000여 대 정도로, 이는 주로 미군 PX에서 밀매 또는 유출된 물건들이었다. 1961년 국영 KBS-TV가 개국하면서 공보부에서 1차로 TV 수상기 2만 대를 도입해 월부로 보급하면서 TV의 수요가 늘어나고 일반인들의 관심도 높아지기 시작했다. 금성사에서 국산 최초의 흑백 TV를 생산한 것은 이러한 맥락 속에 있었다.

국산 흑백 TV 1호인 VD-191이 생산된 것은 1966년 8월. '진공관식 19인치 1호 제품'이라는 뜻의 'VD-191'은 진공관 12개와 다이오드 5개를 채택하고 4개의 다리가 달린 가정용 제품이었다. 이 제품이 생산되기까지의 과정은 순탄치 않았다. 금성사는 1963년부터 TV 생산계획을 입안하고 생산기술과 시설을 도입하며 TV 생산을 준비해왔으나, 1963년 외환위기가 시작되고 전력 사정이 나빠지면서 부품의 수입이 허가되지 않았다. 금성사는 1965년 TV 과를 신설하고 일본 히타치제작소와 기술도입 계약을 체결하는 등 생산준비를 계속 진행하는 한편 정부로부터 TV 생산을 위한 허가를 얻어냈다. 정부 공보활동의 확장 강화, 국영 TV 방송국의 운영 합리화, 국민 경제 발전 및 수출 촉진에 따른 외화 획득, 국민 계몽 및 문화 향상 촉진, 국내 전자공업 발전, TV 부정

금성 흑백 텔레비전
VD-191 ⓒ LG

유출 방지와 국고 세입 확보 등 6가지 이유를 제시, 사실상 '정부와의 동업'을 조건으로 정부에 TV 국산화의 필요성을 설득한 것이다.

이때 정부는 금성사의 TV 생산에 국산화율이 50% 이상이어야 한다, TV용 부품 수입은 라디오 등 다른 전자제품을 수출해서 버는 외화만큼만 허용한다는 조건을 붙였다. 외화 사정을 감안해 수출입 링크제를 채택한 것이었다. 〈금성사 35년사〉에 의하면, 당시 금성사는 그 무렵 80% 이상 국산화율을 달성한 라디오 생산 기술을 최대한 활용해, 텔레비전 국산화율은 처음부터 50% 수준을 달성할 수 있는 상황이었다고 한다.

당시 TV의 시가는 19인치의 경우 일제가 10만 원, 미제가 13만 원 정도였으며, 국산화될 경우의 19인치 가격은 8만 7,683원으로 산출되었다. 이 중에는 제세공과금이 4만 2,000원으로 전체의 50%에 육박해, 특판세와 물품세가 TV 가격 상승의 주요인이 되었다. 금성사에서는 특판세가 비정상 수입품의 가격 체계에 입각한 것으로, 이를 TV 생산을 위한 부품에 적용하는 것은 모순이며, 물품세는 국산화 이전의 외국 완제품 사용 억제를 목적으로 한다는 점을 들어, 세금을 조정할 필요가 있다고 정부를 설득했다. 결국 상공부는 1966년 7월 9일, 1차 생산된 500대의 판매 가격을 대당 6만 3,510원(19인치)으로 할 것을 승인했다. 이 가격은 총원가 4만 4,427원에 적정 이윤 10%, 물품세 30%가 가산된 것이었다.

당시 80kg짜리 쌀 한 가마가 2,500원이었던 걸

감안하면 쌀을 25가마 넘게 살 수 있는 고가였음에도 반응은 폭발적이었다. 1966년 8월 28일자 신문(조선일보)에는 "은행창구를 통한 TV 수상기 구입신청 경쟁률이 평균 20대 1"이었으며, 특히 "10개월 월부 판매"의 경우는 "50대 1의 격심한 경쟁"을 보였다고 쓰여 있다. 금성사가 계획한 1차 공급량은 약 1천 대였음에 반해 이 제품이 출시되자 열흘간 구입 신청된 물량만도 서울시내 1만 4천8백 건, 전국적으로 2만여 건에 달해, 금성사 1차 공급 계획량의 20배에 달했다. TV 무소유 우선공급제도에 의해 사람들은 TV가 없음을 증명해야 했고, 그마저도 공개 추첨으로 판매되는 풍경이 연출되기도 했다.

히타치 사와의 기술제휴로 만들어진 VD-191은 기술뿐만 아니라 외형까지 그대로 들여온 것으로, 입식 모델에 토대를 둔 일본 모델을 그대로 생산한 것이나 다름없었다. 그러나 1960년대 후반만 하더라도 텔레비전을 구입하는 가정은 대부분 중상류층이었기 때문에, 오히려 입식 생활에 적합한 텔레비전 디자인이 이들에게는 잘 맞았다고 할 수 있다. 이들은 대부분 문화주택의 응접실에서 소파나 의자에 앉아 텔레비전을 시청했던 것이다.
　　이와 같은 텔레비전의 외형은 1967년 동남전기공업이 일본의 이야카와 제휴하여 샤프 TV를 생산하고, 한국 마벨이 미국의 RCA사와 제휴하여 RCA TV를 생산하는 등 TV 생산과 보급이 늘어나게 되면서, 좌식 생활에 맞춰—아랫목에 앉은 시청자의 눈높이를 고려한—변형되는 과정을 거치게 되었다.

부산 금성사 TV 조립광경
(1971년 10월 30일 촬영)
(출처: 국가기록원)

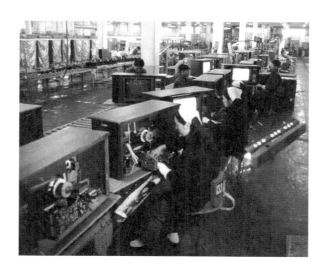

글: 김진경

1970—

꽃무늬 장식

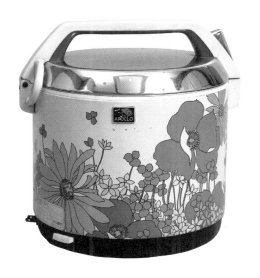

1975년에 생산된
아폴로 전기밥통

누가 맨 처음 플라스틱 표면 위에 너, 꽃무늬를 그려 넣었는지는 알려지지 않았다. 너의 생일도 명확하지 않다. 그러니 네가 천애 고아나 다름없는 처지라고 해도 그리 틀린 말은 아니다. 그나마 어느 여성 잡지에 실린 몇몇 광고 사진들 덕분에, 태어난 지 얼마 지나지 않을 무렵의 네 모습을 확인할 수 있을 뿐이다. 이를테면, 1975년에 게재된 아폴로 전기밥통과 보온병 광고 사진. 거기에서 볼이 통통한 젊은 여인이 앞치마를 두르고 주걱으로 밥을 퍼 그릇에 담고 있다. 전기밥솥과 보온병은 '아폴로'라는 이름에 어울리지 않는 행색으로 그녀 앞 식탁 위에 자리 잡고 있다. 전기밥솥은 꽃무늬로 치장한 반면, 보온병은 옵아트의 기하학적 패턴으로 장식되었다. 아마도 너는 이 무렵 추상성을 앞세운 문양들과 경쟁을 벌이고 있었던 모양이다. 물론 그 결과는 잘 알려져 있다. 너의 일방적인 승리.

그렇다면 어떤 연유로 너는 플라스틱의 표면 위에 자리하게 되었던 것일까? 일단 하나의 가설을 세워보자. 제일 먼저 생각해볼 수 있는 것은 플라스틱 생산 공정상의 문제다. 1970년대 초반 이후, 서울에 이른바 집장사 집이 대거 신축되면서 입식 부엌이 빠른 속도로 보급되었고, 그와 더불어 새로운 부엌 가전들이 속속 등장했다. 전기밥솥, 믹서, 보온병, 커피포트, 토스터 등등. 이 부엌 가전들 대부분은 플라스틱 외장을 갖추고 있었다. 당시 플라스틱은 상당히 낯선 물질이었다. 가전의 총아나 다름없던 텔레비전마저도 나무 가구의 모양새로 보급되던 그런 시절이었다. 문제는

국내 가전업체들이 이 플라스틱이라는 재료를 능숙하게 다룰 역량을 아직 갖추지 못했다는 사실이었다. 일본 가전업체와 기술제휴를 맺고 제품의 금형을 수입해오는 경우가 태반이었지만, 금형을 들여오더라도 설계도면대로 플라스틱 형태를 사출해내는 데에는 한계가 있었다. 플라스틱이 굳으면서 수축하곤 해서, 제품의 표면이 휘거나 쪼그라드는 일이 다반사였다. 재료의 특성을 살려 단순명료한 기하학적 형태를 뽑아내는 일은 쉽게 성취될 수 없는 부류의 것이었다.

조명을 비추면 선명하게 굴곡을 드러내는 백색의 표면. 이 부엌 가전의 생산업체에 근무하는 디자이너가 있었다면, 그냥 모른 채 지나칠 수 없었을 것이다. 그는 무슨 수를 써서라도 제품의 약점을 감추려고 하지 않았을까? 아마도 그는 우리의 생각보다 훨씬 더 빨리 해결안을 떠올렸을지도 모른다. 바로 값싼 판박이 스티커를 사용해 그 표면에 원색의 컬러 문양을 입히는 것. 물론 이런 가설을 세운 뒤에도 여전히 빈 구석이 남는다. 다음과 같은 질문은 그렇다. 그는 왜 하필 너를 선택했던 것일까? 좀 더 추론을 진척시켜보자. 그는 아마도 문양의 종류를 고민하면서 자신의 집안을 기웃거렸을 것이다. 그는 얼마 전 서울 변두리에 집장사가 지은 1층 양옥을 어렵게 구입해 이사한 터였다. 그의 아내는 입식 부엌에서 가사를 볼 수 있다는 사실에 들떠 있었다. 이젠 냄새나는 석유곤로로 밥을 지을 필요도 없고 연탄가스 걱정 없이 겨울을 날 수 있었다. 무엇보다도 그녀를 기쁘게 한 것은, 친정어머니가 정성스럽게 장만해주신 부엌 세간을 내놓고 쓸 수 있다는 사실이었다. 혼수 살림 중 그녀가 가장

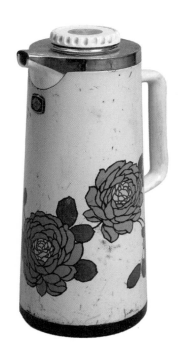

1975년에 생산된
아폴로 보온병

아꼈던 것은, 꽃무늬로 담담하게 여백의 미를 살린 고급자기 세트였다. 이전의 셋집에서 그것들은 행여나 깨질세라 나무로 짠 찬장의 제일 윗자리에 보이지 않게 감췄다가, 귀한 손님이 찾아오면 한 번씩 바깥바람을 쐬고 다시 제자리로 돌아가곤 했다. 자기 세트의 그런 궁색한 처지가 안쓰러웠는지, 그녀는 이사하자마자 내부가 환히 보이는 유리 찬장을 구입했다. 그리고 손이 제일 잘 닿는 높이에 자기 세트를 올려놓았다.

　　레이스가 달린 자디잔 꽃무늬 식탁보 위에 놓인 꽃무늬 그릇과 접시들. 아마도 우리의 익명의 디자이너는 그 모습을 보며 "빙고"를 외쳤을 것이다. 그가 찾던 문양의 '도안'이 바로 거기에 있었으니 말이다. 그는 직접 연필을 들고 자유로운 곡선으로 꽃봉오리를 그려보기도 하고, 자와 컴퍼스, 오구를 동원해 단순화된 스타일로 꽃잎을 정리해보기도 했을 것이다. 그리고 꽃무늬만으로는 확신이 서지 않았는지, 옵아트를 연상시키는 기하학적 패턴도 그려보았을 것이다. 그리고 얼마 후, 앞서 살펴본 광고사진 속의 아폴로 전기밥통과 보온병이 등장한다.

　　물론 이런 추정은 네가 국내에서 자생적으로 발생했으리라는 전제에서 출발한 것이다. 그런데 이에 대해선 얼마든지 반론이 제기될 수도 있다. 이를테면 당시 일본 가전제품 중 일부도 너를 채용하고 있었다는 사실이 그렇다. 이에 따르면, 제작 업체가 설계도면 혹은 금형과 부품뿐만 아니라, 너의 도안도 함께 수입했을 것이라는 주장도 가능하다. 물론 너는 이식설을 부정하고 자생설에 한 표를 던지고 싶은 심정일 것이다. 자생설에 대한 사실 여부만

확인된다면, 너는 독특한 한국적 디자인 사례로 네 가치를 인정받을 수 있을 테니 말이다. 아무튼 당시 너는 그저 생산 공정상의 이유로 야기된 플라스틱 표면의 문제를 해결하는 데 집중했다. 너는 매끄럽지 못한 표면을 감추거나, 표면으로 향한 시선을 네 화려한 표정으로 되돌리려고 애썼다. 결과는 성공적이었다.

　　흥미로운 것은 주부들의 반응이 네 예측을 훨씬 넘어섰다는 사실이었다. "이왕이면 다홍치마"라고 생각했기 때문일까? 주부들은 네 모습이 들어간 부엌 가전들을 사들였고, 다른 업체들도 경쟁적으로 자사 제품에 너를 그려 넣었다. 사실 너를 선택한 주부들의 관점에서 보자면, 자생이냐 이식이냐 하는 문제는 사실 별로 중요한 문제가 아니었다. 오히려 핵심은 네가 그녀들의 시선뿐만 아니라 마음마저 사로잡은 매혹의 대상이었다는 사실이다. 도대체 그녀들이 너에게 애정을 쏟았던 이유는 무엇이었을까?

　　대세를 거스르지 않는다면, 입식 부엌은 플라스틱부터 스테인리스 스틸까지 차가운 물질성의 재료들로 구성된 직선들의 세계, 효율성과 청결함의 척도로 측정되는 가사 노동의 위생학적 공간, 그래서 가능하다면 식모에게 맡겨놓고 싶은 그런 공간으로 가파르게 변모할 듯 보였다. 이런 급경사의 변화 앞에서 주부들은 수동적인 존재로 남겨졌다. 남편과 아이들을 뒤치다꺼리해서 내보낸 뒤에는 건조한 리듬으로 집안일을 반복해야 할 것이며, 단조로운 일상이 안겨다준 무기력감이 그녀들을 압박할 것이다.

　　물론 그런 와중에도 그녀들은 '현대적인 교양주부'의

덕목을 체득하려 애쓴다. 하지만, 그런 그녀들에게 현대적 모양새의 부엌은 여전히 익숙지 않다. 그녀들의 감각은 심한 낯가림에 시달린다. 불과 5~6년 전만 하더라도 대량생산 체계가 본격화되지 못했던 터라, 그녀 주변의 물건들에는 그것을 만들어낸 장인이나 수공업자의 손길이 흔적처럼 남아 있었다. 그런데 이제 상황이 달라졌다. 주부가 된 그녀들이 백화점이나 시내 상점에서 구입해 집 안으로 들고 와야 할 제품들은 그런 사물과는 다른 종에 속한 것들이다. 산업화의 논리에 따라 대량생산된 사물들. 그 번들거리는 플라스틱 표면들은, 번듯해 보이긴 하지만 잔정이라곤 찾아볼 수 없는 서울깍쟁이를 닮았다. 그녀는 불편하다. 그녀의 정신은 애써 미래를 향하지만, 그녀의 몸은 과거를 되돌아본다. 한때 순수했던 처녀 시절의 감수성을 그리워하며 고향의 들판 어딘가를 떠돌고 있다. 몸과 정신의 괴리.

아마도 그녀들은 시내에 외출 나갔다가 우연히 너를 장식한 가전제품을 보았을 것이다. 그녀들은 그 제품이 자신과 비슷한 처지라고 생각하지 않았을까? 기계 공학의 냉정한 논리로 충혈된 정신을 지녔지만, 몸은 여전히 자연과의 연결 고리를 끊지 않으려고 피부 표면에 꽃무늬 문신은 새겨 넣은 제품. 처지가 비슷한 이들은 한눈에 서로를 알아보기 마련이다. 결국 그녀들은 자신을 닮은 제품을 구입한다. 그러니 이렇게 이야기할 수 있을 것이다. 주부들이 네 모습이 담긴 제품을 구입해서 부엌의 한쪽 구석에 놓는 순간 나름의 기쁨을 만끽할 수 있었다면, 그것은 네가 아직 완전히 도시화되지 못한 그녀들의 전원적 감수성을 툭, 건드렸기

때문이었다고 말이다. 아무튼 너는 그녀들의 마음을 움직였다.
특히 심신의 불일치가 가져온 어정쩡한 자세, 그리고 거기에
가미된 미량의 촌스러움은 그녀들이 너에게서 동류로서
더욱 강한 유대감을 느낄 수 있었던 정서의 얼개였다. 너는
다정다감한 대상이었다. 그녀들의 은밀한 독백을 묵묵히
다 들어주는. 그녀들이라면 너를 바라보며, 라디오에서
흘러나오는 김추자의 〈꽃잎〉을 몽롱한 목소리로 따라
흥얼거렸을 것이다.

> 꽃잎이 지고 또 질 때면
> 그날이 또다시 생각나 못 견디겠네
> 서로가 말도 하지 않고
>
> 나는 토라져서 그대로 와버렸네
> 그대 왜 날 찾지 않고
> 그대는 왜 가버렸나
>
> 꽃잎 보면 생각하네
> 왜 그렇게 헤어졌나
> 꽃잎 꽃잎……

이 시기에 주부를 대상으로 하는 자수나 꽃꽂이 강좌가
유행처럼 번졌던 것은 확실히 우연은 아니었다.

글: 박해천

빨간 돼지저금통

플라스틱으로 만들어진
돼지 저금통

구제역 파문으로 대량 살처분 수난을 겪기 전까지만
해도 돼지는 참 복스럽게 여겨졌다. 지구촌 각 나라에서
돼지저금통을 사용해왔다고 하니 돼지에 대한 감정은 한국
사람들에게만 국한된 것은 아닌 것 같다.

돼지저금통의 유래는 두 가지다. 하나는 중세 유럽인들이
'pigg'라는 오렌지빛 점토로 돈을 담는 그릇을 만든 것이
'piggy bank', 즉 돼지저금통이 되었다는 것. 다른 하나는 미국
캔자스 주의 한 소년이 한센병 환자들을 돕기 위해 돼지를
키운 훈훈한 사연에서 시작되었다는 것이다. 어떤 배경에서
탄생했든 꽤 여러 나라에 돼지 모양의 저금통이 존재하는
것은 분명하다. 국내에도 다양한 저금통이 등장했지만 역시
저금통의 대명사는 플라스틱으로 만든 빨간 돼지저금통이다.
　　　빨간 돼지저금통의 탄생 배경과 시기는 정확히 알려지지
않았으나 유력한 정황을 찾을 수 있다. 먼저 저금통이 돼지
모양을 하게 된 것은 우리나라 사람들이 돼지를 특별한
동물로 생각한 것에서 비롯된다. 1960년대에 이미 돼지
그림이 가정과 사무실에 걸려 있었고 '가화만사성'과 같은
글귀가 담겨 있기도 했다. 다산을 상징하는 복스러운 돼지
그림으로 부富를 염원하는 것이었다고 할 수 있다. 흔히
'이발소 그림'이라고 불린 이상향의 풍경에도 돼지가 빠지지
않을 정도였으니 몇 푼이나마 재산을 모으는 저금통에 돼지
이미지가 사용된 것은 지극히 당연한 일이었을 것이다.
왜 돼지 모양이냐는 의문 다음으로는 시기에 대한 의문이
남아 있다. 1원, 5원, 10원 등 동전이 제작되기 시작한 것은

1966년이므로 그 이전에는 동전을 모은다는 개념 자체가 성립될 수 없었다. 럭키화학에서 플라스틱 제품이 하나 둘 생산되기 시작한 것도 1960년대의 일이다. 게다가 플라스틱 성형 기술이 안정되어 일상에까지 자리 잡는 데에는 좀 더 시간이 지나야 했다. 이런 기본적인 조건이 갖춰진 뒤 1970년대에 새마을운동에 힘입어 한 푼 한 푼 모으는 저축 습관이 미덕이 되면서 저금통이 집집마다 자리를 잡게 된 것으로 보인다.

돼지저금통의 생김새를 보면 해외의 사례들과는 다른 특징을 찾을 수 있다. 우선 전체적인 이미지는 섬세하지 않고 두루뭉술하다. 돼지의 특징인 코나 꼬리, 다리의 형태가 제대로 드러나지 않고 퉁퉁한 타원형의 외곽선만 두드러진다. 이것은 제작비용을 최소화하기 위해 사출성형이 아닌 블로우 성형이라는 방식으로 제작되는 기술적인 요인이 가장 크다. 몸통의 중심선을 기준으로 좌우의 한 벌 금형에 폴리에틸렌 수지를 주입하고 공기를 불어넣음으로써 얇은 스킨을 가진 저렴한 제품을 만들 수 있었던 것이다. 그러다 보니 퇴화된 듯한 다리 부분은 너무 얇아져서 분홍빛을 띠고 엉덩이에는 공기 주입구 흔적으로 조그만 구멍이 나 있고 금형이 맞닿은 부분인 파팅 라인Parting Line도 적나라하게 드러나 있다. 그러면서도 포인트를 주려고 검은색 붓 터치로 매력적인 눈을 그려 넣었지만 대부분 제자리를 찾지 못하고 조금씩 비뚤어져 있다.

제품의 완성도 면에서 보자면 이 돼지저금통은 엉성하기 짝이 없는 물건이다. 그래도 미운 구석 없이 풍만한 몸집은

동전을 가득 품어주는 데 무리가 없다. 요즘 표현대로
'착한' 가격이라 손쉽게 구입할 수 있고, 급할 때는 연질
플라스틱의 장점을 살려서 벌어진 틈 사이로 동전 몇 개쯤
꺼낼 수도 있다. 물론 최후의 순간, 즉 저금통을 깬다고
표현하는 날이 오면 돼지저금통의 등을 따거나 배를 가를
수밖에 없다. '쨍그랑 한 푼'으로 돼지저금통의 배를 불리는
일은 이제 추억처럼 아득해졌다. 동전 제작단가가 높아지자
돼지저금통이 동전 유통을 가로막는 주범으로 몰렸고 동전이
가득한 돼지저금통은 은행에서 환영받지 못하는 지경에
이르렀다. 그래도 2007년에는 황금돼지해라고 해서 고급형
돼지저금통이 인기를 누렸고 2002년 대통령 선거와 2004년
'파리의 연인'이라는 드라마 덕분에 돼지저금통이 잠깐 유행한
적도 있다. 이때 저금통은 저축 자체보다는 성의와 애정을
보여주는 아이콘으로서의 의미가 더 컸다.

　　　초등학교 앞 문방구마다 어김없이 한 묶음씩 매달린
돼지저금통을 보면 요즘 누가 그걸 살까 의아했는데 어쩌면
애초에 팔려고 내놓은 상품이 아니었던 것 같다. 희뿌연
먼지가 증명하듯 그것은 복을 기원하는 상징적인 사물로
늘 그렇게 자리를 지켰던 것이다. 빛바랜 빨간색처럼
동전을 모으던 기억이 사라진 오늘날에, 이 빨간 플라스틱
돼지저금통은 대박의 욕망으로 가득한 사람들에게 정직하게
돈을 모으던 초심을 떠올리게 해주는 존재라는 점에서 더
애착이 간다.

글: 김상규

한샘의 시스템키친

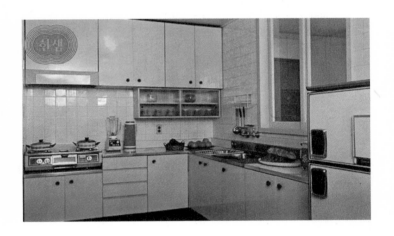

70년대 한샘 키친 로얄

조세희의 중편소설, ‹시간여행›에 등장하는 현우와 신애 부부는 1979년에 아파트로 이사한다. 물론 그냥 아파트가 아니라, 좋은 아파트다. "이름난 건설 회사가 한강이 내다 뵈는 땅에 지어놓은 52평짜리" 아파트. 이들 부부는 각각 1930년과 1931년에 태어났다. 서울 토박이인 신애가 시집 와서 처음 삶의 터전을 마련한 곳은 종로 청진동이었다. 그 뒤에 이사 간 곳은, 변두리 동네에 집장사가 지은 땅집이었다. 앞뒷집의 텔레비전 소리와 고기 굽는 냄새가 노크도 없이 들락날락 거리고, 새벽마다 일어나 마당의 수도로 물을 받아야만 했던 집, 그곳에서 그녀는 난쟁이 가족을 만났고, 부엌칼이 흉기로 사용될 수 있음을 알게 되었다. 하지만 1979년 현재, 그녀 가족의 거처는 52평짜리 아파트다. 친정아버지가 유산으로 남긴 통장의 적금에 남편의 퇴직금을 보탠 덕택에 '영동'의 대형 평형대 아파트로 이사할 수 있었고, "옛날 생활과 작별"할 수 있었다. "어머니의 생활과, 할머니의 생활과, 할머니의 어머니의 그 어머니의 모든 옛날 생활과 그녀는 작별했다."

무엇보다도 신애로 하여금 과거와 단절하게끔 한 것은 아파트의 '부엌'이었다. 아니 좀 더 정확히 말하자면, 아파트에서 부엌은 사라졌다. 신애도 한때는 부엌 아궁이에 장작을 넣어 뗐었다. 뒤에 연탄을 썼다. 그리고 지금 52평짜리 아파트의 난방을 책임지는 것은 "중동의 어느 사막에 탄화수소로 파묻혀 있었던 기름"이다. 음식 조리의 열원은 가스가 해결해준다. 그렇게 기름과 가스가 연탄을 몰아내자, 부엌은 없어졌다. "그 대신 멜라민 냄새가 나는 깨끗한 주방"이

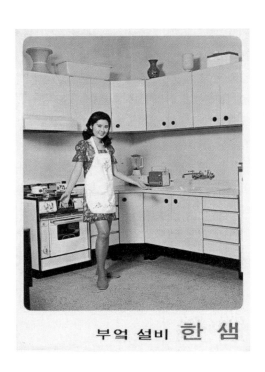

부엌 설비 **한 샘**

70년대 한샘 광고사진

등장한다. 아파트에 거주하는 젊은 주부들은 이 주방을
'키친'이라고 부른다.

신애의 '키친'은 열일곱 개의 칼을 품고 있다. 큰 식칼,
과일칼, 긴 생선칼, 그리고 두 개의 작은 식칼. 큰 식칼은
시어머니에게서 물려받은 것이고, 긴 생선칼은 남편이
백화점에서 집어든 수입산이었다. 그리고 열두 개의 식사용
나이프가 있다. 신애가 별로 써 본 적이 없던 이 열두 개의
식사용 나이프는 수납장 서랍에 담겨 있었다. 소설가 조세희가
이 수납장에 대해선 자세히 묘사하고 있진 않지만, 어렵지
않게 그 제품의 제조업체를 추론해볼 수 있다. 바로 한샘이다.

아파트로 이사 오기 전, 아마도 신애는 여성잡지를
뒤적거리다가 한샘의 '시스템키친 광고'를 보고선 그 광고에
실린 사진에 매료되어 잠시 동안 눈을 떼지 못한 적이 있었을
것이다. 낭만적 사랑의 결실로 맺어진 어느 핵가족 신혼부부의
현대적 일상을 전면화한 그 사진 속 세계에서, 신애보다 열 살
정도 어려 보이는 젊은 주부는 환한 미소를 지으며 간단하게
아침 식사를 준비하고 있고, 새하얀 와이셔츠 차림의 남편은
출근 준비를 끝내고 조그마한 식탁 앞에 앉아 오렌지 주스를
마시고 있다. 모두가 행복한 표정이다. 물론 그 사진에 담긴
공간은 땅 집의 부엌이 아니다. 아파트의 '키친'이다. 한샘은
기계 냄새를 풍기는 '시스템'이라는 외래어가 무색하리만큼,
"유럽형 스타일"의 세련된 부엌 가구들을 선보였다. 한샘의
노선을 따르자면, 키친은 공학과 미학, 혹은 시스템과
디자인이 접목된 공간이며, 단아하고 절제된 기하학적 형태의
가구들로 채워진 공간이다. 따라서 이곳은 더 이상 가사노동의

현장일 수 없다. 1987년도 여성 잡지에 실린 한샘의 광고
문구가 완벽하게 표현한 것처럼, 이제 "부엌은 주부의
'자기실현'"을 위한 공간이 되어야만 했다.

> "남편은 남편대로... 아이들은 아이들대로... 모든
> 면에서 자기를 실현시켜가고 있는데 비해 당신만은 예전
> 그대로인 것 같은 생각에 소외감마저 느끼고 계시지는
> 않으십니까? 지금 당신에게 무엇보다도 필요한 것은
> 주부로서의 '자기실현' 공간입니다. 스스로 일하고 싶고,
> 즐겁게 일하며, 일을 마쳤을 때 밀려드는 성취감으로
> 생활의욕이 끊임없이 샘솟는 부엌, 온 가족이 모여앉아
> 즐거움을 나누며, 때로는 그 이와 단둘이 한 잔의 커피를
> 마주하며 정겨운 대화를 주고받을 수 있는 아름다운
> 부엌... 삶의 의미와 가치를 확인할 수 있는 그런 곳이
> 절실한 것입니다."

그런데 한샘이 이렇게 본격적으로 나서기 이전, 그러니까
부엌이 키친이 아니라 여전히 부엌이던 70년대 초중반까지만
하더라도, 입식 부엌은 오리, 사슴, 백조, 거북이 등 비교적
양순한 동물들이 부엌 가구의 주도권을 놓고 다투는
공간이었다. 그 시절, 경제 개발과 인구 팽창의 결과로
사대문 바깥의 개발 지역에 집장사가 지은 1, 2층짜리
양옥들이 공터에 세워졌고, 이 집 중 상당수는 서양식 입식
부엌의 모양새를 갖추고 있었다. 이 상황을 눈치 채고
발 빠르게 움직인 이들은 가전제품 생산업체들이었다.

그들은 무주공산이나 다름없는 부엌 공간을 선점하기 위해 가스레인지, 전기 보온병, 전기밥솥, 커피포트, 토스터, 제빵기 등의 부엌 가전을 시장에 내놓았고, 주부들은 플라스틱 표면에 꽃무늬 장식을 새겨 넣은 그 제품들을 하나둘씩 사 모으기 시작했다.

그리고 그 뒤를 이어 등장한 것이 바로 부엌가구를 양산하는 전문업체들이었다. 오리표, 사슴표, 백조표, 거북이표 등등의 이름을 내건 이 업체들은 일본의 스테인리스 업체와 기술제휴를 맺고, 씽크대, 조리대, 가스대를 결합한 일본식 '블록키친'을 적극적으로 도입하면서, 기존의 시멘트나 목재 개수대를 "씽크"로 불린 스테인리스 제품으로 바꿔놓았다. 그리고 바로 이런 변화를 주도하며 부엌 가구의 대명사로 군림한 것은 오리표씽크였다. 가사 업무의 효율적, 위생적 관리를 강조하던 이 업체의 광고에서 입식 부엌은 주부의 감독하에 식모가 일하는 공간처럼 연출되었다. 이렇게 오리표씽크는 1970년대 초중반, 집장사들이 지은 양옥집의 입식 부엌과 기능적으로, 그리고 부엌 가전의 꽃무늬 장식과 시각적으로 보조를 맞추고 있었다.

하지만 오리표의 시대는 그리 오래가지 않았다. 70년대 후반부터 강남 일대의 대규모 아파트 단지에 입주했던 젊은 주부들에게 씽크가 표상하는 부엌의 기능주의는 더 이상 매력적인 대상이 되지 못했다. 특히나 그녀들에게 '오리표'라는 심볼마크는 꽃무늬 장식만큼이나 저개발의 촌티를 벗어던지지 못한 것처럼 보였을 것이다. 바로 이

빈틈을 파고든 것이 한샘의 시스템키친이었다. 그것은 그녀들이 느꼈을 법한 욕망의 허기를 재빨리 눈치채고 도회적 라이프스타일의 대변자로 나섰다. 적어도 한샘이 연출하는 가상의 세계에서만큼은 주부는 가사 노동의 실무자가 아니라 자기실현의 주인공이었다. 아파트를 무대로 삼는 신중산층 주부의 로망이 그렇게 시작되었다.

글: 박해천

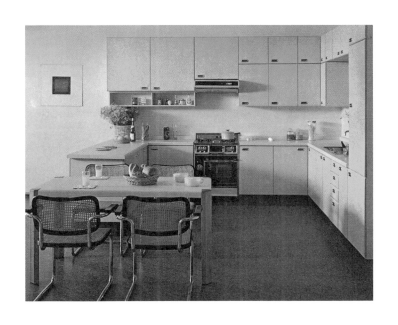

80년대 한샘 키친
프레스토 ⓒ (주)한샘

바나나맛 우유

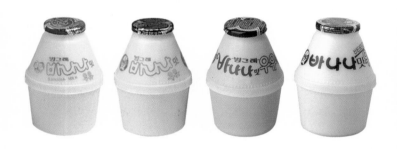

바나나맛 우유 용기의
변천사

흔히 공기 같은 존재라고 불리는 것들이 있다. 너무 익숙해서
있는지 없는지도 모를 정도지만 알고 보면 엄청나게 큰
자리를 차지하고 있다. 정식으로는 '바나나맛 우유'지만
그냥 바나나 우유라고 불리는 음료도 그런 존재 중 하나다.
반투명의 플라스틱 용기에 담긴 이 연한 노란색 액체가
우리 곁에 자리 잡은 지도 수십 년이 지났다. 박물관 한쪽
구석에 자리를 잡았어도 이미 한참 전에 잡았어야 할
문화인류학적 소산이다. 세월만 오래된 것이 아니라 동네

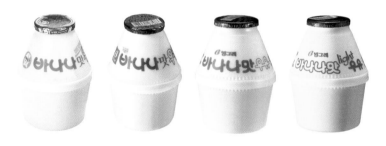

슈퍼부터 고속도로 휴게소, 학교 매점, 대형마트 등 우리가
가는 곳이라면 전국 어디에서든 볼 수 있다. 공기 같다는 말이
허투르지 않다. 그렇다고 이 오래된 음료가 그저 노익장만
과시하고 있다고 봐서는 안 된다. 요즘은 편의점에서 새파란
후배 음료들과 나란히 자리 잡고 있으면서 최고참으로서의
면모를 잘 보여주고 있다. 단지 자리만 빛내고 있는 것이
아니라 편의점에서 판매되는 음료 중 1위를 유지하고 있는
빛나는 현역이다. 하루가 일 년처럼 변해온 세월을 생각하면,

그 수많은 시간의 밀물과 썰물 속에서도 휩쓸려 가지 않고 의연하게 살아남은 것은 정말 대단한 일이다. 그렇다고 이 음료가 다투어 앞자리로 나오거나, 거드름을 피우지도 않는다. 그저 오랜 세월 동안 한 자리에서 꾸준하고, 다소곳할 뿐이다.

색이 화려한 것도 아니고, 모양이 뛰어난 것도 아니고, 맛이 인상적인 것도 아닌데 이 희한한 우유는 어떻게 오랫동안 한국 사람들의 사랑을 받을 수 있었던 것일까?

바나나 우유가 나왔고, 나름 인기를 구가하던 때는 바나나 한 개의 귀함이 사과나무 한 그루보다 더 했던 시기였다. 한 가정의 경제적 영양가도 우유로 상징되던 시기였으니, 바나나와 우유의 어울림은 지금으로서는 상상하기 어려운 럭셔리함을 가지고 있었다. 지금이야 동네 수퍼나 편의점에서나 자리를 잡고 있지만, 그 시절 바나나 우유는 소풍 가방에서나, 수학여행 배낭에서나 볼 수 있는 것이었다. 단지 우유에 바나나 향을 조금 첨가했을 뿐이지만 바나나 우유는 그 시대의 바나나와 우유의 럭셔리한 이미지를 그대로 가지고 있던, 나름 고급 음료였다. 그런데 바나나와 우유가 평범하고 싼 먹을거리로 전락(?)한 지금까지도 바나나 우유가 자리를 잃지 않고 여전히 빛을 발하는 것은 참으로 불가사의한 일이 아닐 수 없다. 아무래도 무난하면서도 넉넉한 용기의 모양 때문이 아니었을까?

플라스틱으로 만들어지긴 했지만 위, 아래가 좁고 허리가 풍만한 바나나 우유의 용기는 거의 조선후기 달 항아리의 유전자를 이어받은 듯하다. 딱히 멋있거나

화려하지도 않고, 그저 수수한 것이, 편안하면서도 넉넉해 보인다. 둥글둥글한 모양은 언제 봐도 질리지 않는다. 하지만 음료를 담을 수 있는 용적과, 용기를 보관하거나 운반하는 데에 유리한 모양 등을 생각해 보면 이 용기의 기능성은 조금 고개를 갸웃거리게 한다. 특히, 손으로 잡는다는 것을 생각해 보면, 배가 볼록하고 짜리몽땅한 용기의 모양은 그리 실용적이라고 볼 수 없다. 불뚝한 허리는 냉장고나 포장지에 넣을 때 공간의 효율을 크게 도와주지는 못한다. 대부분의 음료수 용기가 길쭉한 원기둥 모양을 하고 있는 것은 보관하거나 옮길 때, 혹은 손으로 잡는 것을 고려한 결과다.

그러나 기능적인 문제에만 초점을 맞춘 형태들은 자칫 사람들의 마음을 어루만지지 못하는 경우가 많다. 번쩍거리는 콜라 캔이 눈에는 잘 뜨이지만 차갑고 메마른 촉감으로 다가오는 것을 보면 잘 알 수 있다. 바나나 우유가 다른 음료들을 제치고 오랜 세월 동안 변함없이 각광받는 데에는 각박하게 기능성만을 따지지 않고, 한국 사람들의 마음을 어루만지는 넉넉한 자태가 큰 역할을 했다고 볼 수 있다. 감성적 디자인의 이른 사례라 할 수 있겠다.

반투명의 재질을 통해 한 단계 중화되어서 은은하게 우러나오는 바나나맛 우유의 감칠 맛 나는 색상 또한 무시 못할 매력이다. 많은 음료수 용기들이 저마다 뚜렷한 색으로 매장 안에서 돋보이기 위해서 백가쟁명하고 있지만, 그런 톤 높은 목소리는 잠깐 시선을 집중시키겠지만 오랫동안 신뢰감을 주기에는 많이 모자란다. 금방 질리기 때문이다. 눈에 금방 띄지는 않지만 오히려 이렇게 나지막한 목소리를

가진 색깔이 더 오랫동안 질리지 않고 신뢰감을 준다.
바나나의 색깔에 우유의 색깔이 섞인 듯한 은은한 색깔은
그러한 지속성과 신뢰성을 주기에 모자람이 없다. 그리고
이 은은한 노란색은 음료를 마시지 않더라도 바나나의 맛을
눈으로 충분히 느끼게 해주고 있다. 반투명 플라스틱을
통해 은은하고 맛깔스럽게 흘러나오는 노란색은 바나나의
향긋하고 달디 단맛을 너무나 실감 나게 재현한다. 보기만
해도 입안에 달콤함이 가득해지는 것 같다. 미각의 시각화라는
어려운 과제를 대단히 성공적으로 성취하고 있는 것이다.
이처럼 바나나맛 우유는 용기의 넉넉한 모양이나 맛깔스러운
색상 등으로 오래전부터 우리 곁에서 공기 같은 존재로
함께하게 되었던 것이다. 그렇게 많은 세월 동안 한국
사람들에게 사랑을 받을 수 있었던 것은, 이처럼 남 앞에
두드러지게 나서지도 않고, 조용하게 뒤로 물러앉아서 때를
기다리는 동아시아적인 미덕을, 일개(?) 음료임에도 불구하고
충분히 확립하고 있었기 때문이었다. 아마 앞으로도 박물관에
들어갈 일은 없을 것 같다. 수많은 시간을 우리 민족과 함께할
만큼 든든하고 속이 깊은 디자인이다. 그런데 바나나맛
우유에는 바나나 속을 넣었을까? 바나나 껍질을 넣었을까?
바나나 속은 하얀데 바나나맛 우유는 노란색이다.

글: 최경원

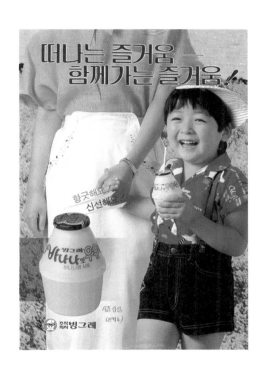

바나나맛 우유 지면
광고, 월간 «식품산업»
1989년 8월호

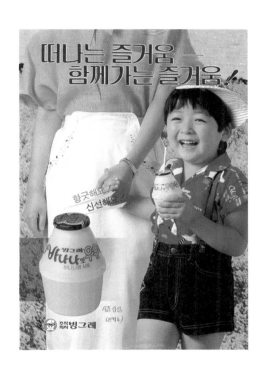

바나나맛 우유 지면
광고, 월간 «식품산업»
1989년 8월호

삼익쌀통

1970년대에 나왔던
삼익쌀통

3개의 스위치 중 몇 개를 어떤 조합으로 누르는가에 따라 쌀의 양을 계량해주었던 70년대의 히트상품 삼익쌀통. 아직도 생산 유통되고 있는 삼익쌀통에는 초창기와 달리 스위치가 1개 달려 있다. 스위치를 누를 때마다 1인분의 쌀에 해당하는 150g이 계량된다.

그러나 사람마다 한 끼 식사량은 각기 다르기 마련이다. 아침, 점심, 저녁에 따라 다를 것이고, 남녀노소에 따라서도 달라질 수밖에 없다. 그럼에도 삼익쌀통은 언제나 누구에게나 1인분 150g의 척도를 적용하고 있다. 물론 사람들이 삼익쌀통이 계량해주는 양만큼만 먹는 것은 아니다. 더 먹기도 하고, 적게 먹기도 한다. 따라서 1인분 150g이라는 기준을 심각하게 받아들일 필요는 없지만, 그렇다고 해도 150g은 일반적인 한 끼 식사량으로 여겨질 수밖에 없다. 이렇게 따지다 보면 삼익쌀통은 단순히 '쌀을 수납하기 위한 용기容器' 이상의 것으로, 결과적으로는 우리의 식사량을 획일화하는 도구의 하나였음을 알 수 있다.

삼익쌀통이 등장하기 이전에도 '쌀을 수납하기 위한 용기'는 있었다. '나무로 만든 곡식을 담는 궤櫃'를 말하는 뒤주나 쌀독이 그것이다. 그러나 뒤주나 쌀독은 식사량을 획일화하지는 않았다. 삼익공업(현 삼익SES)이 1973년 처음 생산한 삼익쌀통은 1976년에 이르러 유명브랜드로 자리매김하게 되는데, 이 시점에서부터 우리의 한 끼 식사량이 획일화되기 시작했다고 한다면 지나친 비약일까.

일반적으로 디자인은 사람들에게 필요한 무엇인가에

대응하는 방식으로 탄생한다. 그러나 거꾸로 디자인에 따라 필요성이 만들어지는, 이른바 개 꼬리가 개를 흔드는 격의 디자인도 얼마든지 있다. 삼익쌀통도 그 중 하나여서, 단순히 있을 법하면서도 없었던 신상품의 등장 이상으로 사람들의 일상 삶을 구속하는 도구로 작용했다는 사실에 주목할 필요가 있다고 생각한다.

아무튼 삼익쌀통이 우리의 일상 삶을 구성하는 요소로 자리매김하기 시작한 1976년경, 그것의 디자인적인 가치는 무엇이었을까. 지금도 활동하고 있는 중견 여배우 이효춘 씨가 등장하는 당시의 삼익쌀통 TV-CM(http://blog.naver.com/hipard/70012175999)을 보면 다음과 같은 대목이 있다. "염려 마. 삼익쌀통 살 테니까. 요즘 디자인 멋있는 게 새로 나왔더라. 가볍게 살짝 누르면 쌀이 나오는 아주 편리한 쌀통이야. 삼익쌀통은 수출도 많이 한대." 이효춘 씨의 내레이션대로라면 당시 삼익쌀통은 '멋있고, 편리하고, 그래서 수출까지 하는 상품'이었다고 추론할 수 있다.

돌이켜 보면 디자이너의 역할은 탁월한 모양새美와 쓰임새用를 창조해내는 데에 있다고 여기던 시절이 있었다. 그렇게 디자이너의 손길이 부가된 사물들은 수출을 통해 외화 획득에 기여할 것이고, 그렇기 때문에 디자인은 국가 경제를 발전시키는 '황금알을 낳는 거위'라는 것이다. 부분적이기는 하지만 아직도 유효한 관점이기는 하다.

그러나 오늘날 과거의 히트상품 삼익쌀통에서 우리가 기억하는 것은 무엇인가? 한국디자인의 역사에 길이 남을 모양새와 쓰임새를 갖춘 '굿 디자인Good Design'의 하나인가?

과연 그것뿐인가? 그보다는 그것으로 인해 우리의 일상 삶이 표정을 바꾸었다는 데에 기억의 초점을 맞출 필요가 있지는 않을까.

생각해 보면 디자인의 역사에 기록된 많은 디자인 유산들도 현재 시각에서 보면 시큰둥하게 여겨질 수밖에 없는 모양새와 쓰임새에 머무르고 있는 경우가 많다. 물론 당시로써는 혁신적이었을 것이다. 그러나 과거의 디자인 유산에서 우리가 기억해야 할 보다 절실한 가치는 그것으로 인해 동시대를 살았던 사람들의 일상 삶이 어떻게 바뀌었는가에 있지 않을까. 이러한 입장은 이 책의 일부 글들이 취하고 있는 태도와 일맥상통하는 것으로, 그러한 관점에서 삼익쌀통이라는 디자인 유산이 지니는 시사점을 되새김해 볼 필요가 있다고 생각한다.

글: 김명환

1976　　포니

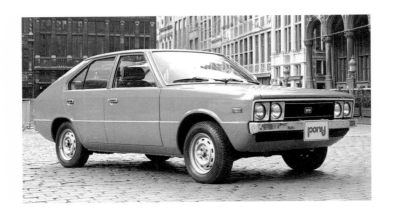

경제불황의 여파 때문인지, 도로는 온통, 사납게 으르렁거리는 자동차들의 독무대다. 근육질의 갑옷을 두른 야수들은 날카롭게 째진 눈을 희번덕거리며 주변을 두리번거린다. 먹잇감이 눈에 띄면 가만히 두지 않겠다는 자세다. 바꿔 말하자면, 남들에게 빈틈을 보이지 않겠다는 자세이기도 하다. 언제부터인가, 신차 디자인의 세계는 '만인에 대한 만인의 투쟁'이라는 홉스적 세계의 연속이거나 환유처럼 보이기 시작했다.

2010년, 지금 네가 도로에 나선다면 어떨까? 아마도 굉장한 용기가 필요할 것이다. 1974년에 태어난 너에게 이 세계는 무척 낯설 것이다. 너의 순진한 눈망울은 야수들의 정글에 어울리지 않는 초식동물의 그것이다. 그런데, 사람들은 잘 기억하지 못하겠지만, 너에게도, 네 비좁은 어깨로 어떤 역사의 무게를 짊어져야만 했던 시절이 있었다.

　　너는 네 할아버지뻘 되는 자동차가 우여곡절 끝에 한반도 이남의 땅에서 잉태되던 순간을 기억한다. 시간을 거슬러 올라가 보자. 한국전쟁이 끝난 후, 휴전선 이남에 넘쳐난 것은 고아와 과부, 가난과 굶주림만은 아니었다. 수많은 드럼통도 전국방방곡곡에서 나뒹굴고 있었다. 이재에 밝고 손재주가 뛰어난 이들은 이 드럼통들을 가만두지 않았다. 그들은 드럼통을 긁어모았고, 망치로 두드려 폈다. 자동차를 만들기 위해서였다. 엔진과 차축과 주요 부품들은 미군들이 남기고 떠난 노후 차량으로부터 어렵사리 조달할 수 있었지만, 철강재와 달러가 태부족인 나라에서 차체를 만들

재료를 구할 수 있는 방법은 망치를 손에 쥐는 것뿐이었다. 당시 서울 시내의 버스나 트럭 대부분은 그렇게 망치질과 눈대중과 임기응변, 즉 버내큘러 디자인의 단품 생산 방식으로 만들어졌다.

네 할아버지뻘인 '시발자동차'는 이 '망치산업'의 정점에 서 있었다. 1955년, 최무성이라는 왕십리의 자동차 정비업자가 만들어낸 4기통짜리 지프형 자동차, 그것은 가난의 문화가 성취할 수 있는 최상의 디자인 중 하나였다. 비록 수공업적인 방식으로 제작되긴 했지만, 자신이 현대적 사물임을 증명하는 '설계도면'을 가지고 있었고, 그 덕분에 당시 대부분의 자동차들과 격을 달리할 수 있었다. 적어도 그것은 '디자인된' 자동차였던 것이다.

그리고 8년이 지나갔다. 가난의 전설은 영원히 반복될 태세고, 산업화의 풍문은 아직도 감감무소식이다. 그 사이 한 번의 혁명과 한 번의 쿠데타가 일어났다. 민간인들로부터 권력을 찬탈한 군부 세력은 '조국 근대화'를 정권의 기치로 내세우며, 경제 개발 계획에 착수했다. 바로 이 시점에 너는 네 아버지뻘 되는 승용차의 등장을 목도한다. 그 차의 이름은 새나라. 닛산의 블루버드의 부품을 들여와 국내에서 조립한 이 자동차의 이름은, '시발'만큼은 아니었지만, 도시적 세련됨과는 꽤나 거리가 먼 작명법의 결과였다. 일본의 파랑새가 한국의 새나라가 되는 기묘한 끝말잇기의 아이러니는, '공업생산품'을 제작하는 데 식민지 모국의 힘을 빌릴 수밖에 없던 당시 국내 상황을 고스란히 반영하고 있었다. 너는 그 아이러니 앞에서 약간의 연민을 느꼈다.

하지만 그럼에도 "시내를 질주하는 '새나라자동차'들은 새로운 명물"로 제구실을 다했다. 조정래는 대하소설『한강』에서 이 자동차의 등장을 다음과 같이 묘사한다.

> "유려한 곡선의 세단 승용차가 드물었던 서울 거리에서 그 조그마한 일제 자동차의 맵시는 단연 돋보였다. 매끈한 생김에 색깔까지 색색으로 고운 그 차들에 비해 헌 상자 모양의 시발택시 꼴은 영 초라하고 볼품이 없었다. 기왕이면 다홍치마라고 사람들은 누구나 새 택시를 타려고 했다. 그러다 보니 시발택시는 손님까지 줄어드는 이중의 피해를 입고 있었다."

"양장미인"의 맵시를 뽐내는 소형 자동차와 투박한 지프차 형태의 시발택시의 대결, 누가 봐도 승부는 뻔했다. 전자 앞에서 후자는 "헌 상자"처럼 초라하게 보일 뿐이었다. 외부의 대량생산 체제로부터 유입된 산뜻한 유선형의 감각은 망치산업의 자생적 미학을 간단히 제압했던 것이다. 그리고 그만큼 자동차를 바라보는 사람들의 눈높이도 높아졌다.

새나라 자동차 이후, 신진, 새한, 현대, 기아의 4강 체제가 자리 잡았다. 그리고 이 기업들은 미국과 일본의 자동차 기업과 합종연횡을 거듭하며, 수입 모델을 조립 생산하는 데 열중했다. 코로나, 크라운, 코티나, 브리사, 시보레 등등. 그렇게 지루한 이름의 자동차 디자인이 바다를 건너오는 가운데, 자동차 산업의 방향 전환이 점차 이뤄지기 시작했다. 1960년대 후반부터 군부 정권이 중화학공업

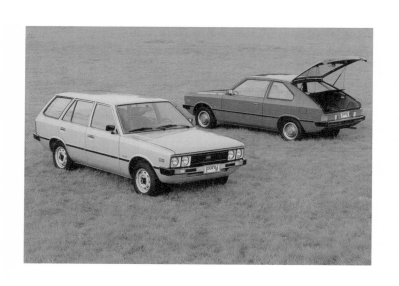

포니1 카탈로그 사진

육성책을 실행에 옮기며, 본격적인 산업화의 기틀을 마련했던 것이다. 1968년에는 포항제철소가 세워졌고, 1970년에는 경부고속도로가 개통했다. 또한 1960년대 후반 이후, 서울은 "도시는 선"이라는 구호 아래, 현대 도시의 모양새를 갖추기 시작했다. 그리고 1972년, 유신헌법의 제정으로 영구 집권의 토대를 마련한 군인 출신의 대통령은 아우토반과 경부고속도로의 유비적 관계에 도취되어, '라인 강의 기적'에 상응하는 '한강의 기적'을 갈망하고 있었다. 그 기적의 증거가 될 신물神物은, 한국의 폭스바겐, 국산 국민차 모델이었다. 그는 꿈을 꾸었고, 그 꿈은 현실이 되었다.

　　1974년, 그리하여, 네가 태어났다. 너의 순산을 돕기 위해 경험 많은 외국인 조산사가 초빙되었다. 이탈 디자인의 조르제토 쥬지아로Giorgetto Giugiaro라는 당대 최고의 자동차 디자이너가 바로 그였다. 그의 손놀림이 자와 컴퍼스에 의지해 드로잉 보드 위를 활공하며 신기에 가까운 솜씨를 뽐낸 덕분이었을까? 단호한 직선들의 궤적으로부터 뽑아낸 네 모양새는 남달랐다. 1976년에 네가 양산되기 이전까지, 서울의 거리를 달리던 소형 승용차 상당수는 유럽 디자인을 일본식의 유선형 어휘로 번안한 결과였다. 하지만, 너는 경쾌하게 기하학의 논리를 전면화한 해치백 스타일로, 동시대의 오리지널 유럽 스타일에 근접해 있었다. 족보로 따지자면, 지구 반대편의 폭스바겐 골프나 피아트 판다 같은 상자형 소형차들과 근친 관계를 맺고 있는 듯 보였다.

　　어느 시대건 나름의 상징으로 이정표를 세우려고 한다. 그 시대가 '근대화'의 시대라면, 이정표는 기념비로 격상되기

마련이다. 지난 시대의 다종다양한 지류들이 이전과는 다른
모습으로 변신해 하나의 거대한 흐름을 만들어내는 어떤
전환점 위에 세워진 기념비, 너는 바로 그 기념비였다. 네가
양산된 해부터 3년 동안 한국 경제는 10퍼센트를 넘나드는
경이적인 성장률을 기록했다. 물론 예측지 못한 난관도
있었다. 1979년, 제2차 오일쇼크와 너를 자랑스러워하던
독재자의 죽음이 그것이었다. 하지만 그 시련조차도 네가 지닌
불굴의 의지와 강인한 생명력을 증명하기 위해 의도된 것처럼
보였다.

　　이제, '선진조국 창조'와 '정의사회 구현'의 80년대가
네 눈앞에 펼쳐질 차례다. 네 바통을 이어받은 후속 모델들,
'포니 투'와 '포니 엑셀'이 '3저 호황'이라는 화창한 날씨의
축복을 받으며, 네가 꿈은 품었으되 도달하지 못했던 목적지를
향해 달려갈 것이다. 중산층이 넘쳐나는 '경상수지 흑자
국가'라는 목적지. 네 후속모델이 그곳에 가까워질 무렵이면,
소설가 정이현의 표현대로, "화목한 부부와 귀여운 자녀로
구성된 4인 가족이 '포니 투' 자가용의 앞뒤에 다정히 나눠
타고 외식하러 나가는 그림엽서 같은 풍경"이, 중산층으로
불리길 소망하는 모든 엄마의 로망으로 자리 잡을 것이다.
아등바등하는 삶으로부터 탈피한 80년대식 일상의 우아한
소비 미학. 88올림픽과 강남 아파트와 컬러 텔레비전과 한샘
시스템키친과 가든식 갈빗집과 롯데월드와 죠다쉬 청바지와
나이키 운동화... 그와 더불어 네 후속모델들은 중산층의
신세계를 구동시키는 '욕망의 마이카'로 굳건히 자리를 지킬
것이다.

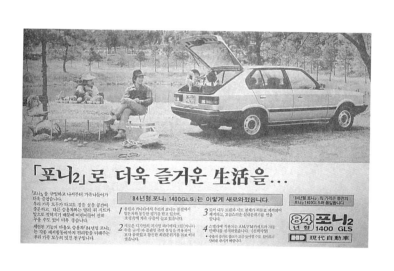

포니2 광고

아마 너는 그때만 하더라도, 네 유전자를 물려받은 후손들이 21세기와 조우해 째진 눈매와 거친 근육질의 야수들로 진화할 것이라곤 미처 상상하지 못했을 것이다. 너의 세계는 언제나 네모이거나 동그라미였으므로.

글: 박해천

뿌리깊은 나무

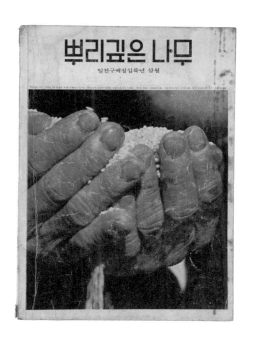

《뿌리깊은 나무》 창간호 표지

요즘은 분야를 가리지 않은 가지각색의 정보들이 봇물처럼 쏟아져 나오는 세상이다. 이 현상의 중심에는 드넓은 세계를 순식간에 하나의 집으로 구축한 인터넷의 공로가 있다. 이러한 인터넷의 강력한 지배력은 기타 매체를 모두 장악할 것이라는 예측을 불러일으켰다. 그럼에도 아직까지는 다양한 매체들이 공존하고 있으며, 서로의 특성과 역할을 상호 보완함으로써 나란히 정보의 확산과 공유를 가속화시키고 있다.

수많은 매체 사이에서 '잡지'도 여전히 자신의 자리를 지키고 있다. 일정한 시간 간격을 두고 정기적으로 발행되는 잡지는, 한 권에 집중해서 자신의 이야기를 끝내버리는 단행본과는 달리, 시시각각 변하는 시대의 흐름에 자신의 향기를 적절하게 버무려서 이야기를 전달해주는 매체다. 분야나 목적에 따라 다양한 종류의 잡지들이 지금까지 발행됐고 또 발행되고 있다. 기업이나 특정 기관, 단체에서만 발행되던 잡지가 이제는 개인이 발행하는 독립잡지로까지 그 가지를 뻗고 있다. 이러한 흐름 속에서 한국 잡지사에 길이 남을 뚜렷한 획을 그었다고 평가되는 잡지가 있다. 바로 《뿌리깊은 나무》다.

《뿌리깊은 나무》는 한국브리태니커사의 한창기에 의해서 1976년 3월에 창간되었다. 《뿌리깊은 나무》가 창간되었던 시기는 역사적으로 의미가 있다. 당시는 1961년 쿠데타로 집권한 박정희 정권에 의해 긴급조치가 실행되던 때였다. 따라서 언론은 정부의 통제권 아래에 있었고 온전한 역할을

수행하지 못하고 있었다. 그러한 시기에 등장한 «뿌리깊은 나무»는 '문화'의 힘을 빌려서 꼿꼿하고 정갈한 자세로 자신의 소리를 내기 시작했다. 발행인 한창기의 «뿌리깊은 나무» 창간사에 그 마음이 잘 드러나 있다.

> "잘사는 것은 넉넉한 살림뿐만이 아니라 마음의 안정도 누리고 사는 것이겠습니다. '어제'까지의 우리가 안정은 있었으되 가난했다면, 오늘의 우리는 물질가치로는 더 가멸돼 안정이 모자랍니다. 곧, 우리가 누리거나 겪어온 변화는 우리에게 없던 것을 가져다주고 우리에게 있던 것을 빼앗아 가는지도 모릅니다. 그러나 우리가 '잘사는' 일은 헐벗음과 굶주림에서뿐만이 아니라 억울함과 무서움에서도 벗어나는 일입니다. 안정을 지키면서 변화를 맞을 슬기를 주는 저력—그것은 곧 문화입니다."

오늘날 선구자적인 문화인으로 평가받는 발행인 한창기는, 빠르게 변해가는 세상의 흐름 가운데서 지켜내야 할 우리의 문화, 즉 토박이 문화를 중요하게 생각했다. 그러나 그것이 단지 과거에 매몰되는 움직임은 아니었다. 왜냐하면 흔들리지 않는 든든한 뿌리를 시대를 앞서 가는 혁신적인 방법으로 담아내려 했기 때문이다. 이러한 생각은 «뿌리깊은 나무»의 디자인 특성에 잘 배어 나온다.

 «뿌리깊은 나무»의 전체적인 디자인은 이상철이 담당했다. 지금은 편집디자인이라는 것이 디자인의 한 분야로 묵직하게 자리 잡고 있다. 그래서 상상하기 어렵겠지만

«뿌리깊은 나무» 창간호의
목차와 뒷표지

편집디자인의 시초가 된
창간호 본문의 레이아웃

당시까지만 해도 잡지 편집에 디자이너의 역할이 필요하지 않았다. 편집에 컴퓨터를 사용한 것이 비교적 최근의 일이기 때문에, 필자들에게서 글을 받으면 디자이너가 아닌 인쇄소의 문선, 조판공의 손 감각에 의해서 잡지의 페이지가 구성되었던 것이다. 그렇게 대부분의 잡지가 제작되던 당시에, 디자인을 담당하는 디자이너를 지정하여 역할을 부여했다는 것은 기존의 시스템에 획기적인 변화의 물결을 몰고 온 사건이었다. 이상철은 《뿌리깊은 나무》의 로고를 제작했고, 글자 크기나 글줄의 길이, 행간, 자간 등을 모두 손보았으며, 잡지의 전체적인 질서를 잡아주는 그리드 시스템을 도입하기도 했다. 게다가 전문사진작가의 사진을 표지와 본문에 활용하기도 했는데, 이것은 잡지의 시각적 질을 높이는 데 중요한 요소가 되었다. 이 모든 것들은 디자인에 훌륭한 감식력을 가지고 있었던 《뿌리깊은 나무》의 편집인 한창기와, 그의 요구에 걸맞은 뛰어난 감각을 가진 아트디렉터 이상철의 호흡으로 이루어진 일이었다.

디자인은 단지 디자이너의 손끝에서 이루어지는 일만을 지칭하는 협소한 개념이 될 수 없다. 디자인을 의뢰한 클라이언트와 디자인 과정을 총괄하는 디렉터, 그리고 함께 일하는 동료 디자이너, 더 나아가서는 그 디자인을 사용하거나 활용하는 사용자 등 하나의 결과물을 만들어내고 활용하기까지의 전 과정에 동원되는 모든 사람과의 소통이 바로 디자인의 과정인 것이다. 《뿌리깊은 나무》는 바로 이러한 점에서 성공적인 디자인 결과물이다. 잡지를 통해서 드러내기 원하는 신념과 그것을 시각적으로 표현하는 감각,

그리고 시대의 요구와 반응 등이 적절하게 어우러졌기 때문이다. 뿐만 아니라 잡지 편집디자인의 시초가 되었다는 점도 디자인사에서 중요한 의미를 지닌다.

《뿌리깊은 나무》는 1980년 신군부에 의해 폐간되었다. 4년을 조금 넘는 아주 짧은 기간 동안 살아 있었지만, 속이 꽉 들어찬 돌멩이와 같았기 때문에 그것이 세상으로 던져질 때의 힘은 아직까지도 그 파급력을 행사한다. 물이 얼음으로 변하거나, 수증기로 변하는 것처럼 물질의 구조와 성질이 다른 상태로 변하는 점을 임계점이라고 말한다. 《뿌리깊은 나무》는 우리나라 잡지 편집디자인의 일종의 임계점이라고 말할 수 있다. 이전에는 생각지 못했던 새로운 시도들을 통해서 그때까지 이어져 오던 잡지 편집의 판도가 변화했기 때문이다. 우리는 현재 상태를 안정적으로 유지하려는 본능적인 욕구가 있어서 변화가 일어날 때 찾아오는 울렁거림을 두려워한다. 그러나 사실 디자인은 새로운 것을 찾아 나서는 모험에 가깝다. 여태껏 우리에게 익숙했던 것들을 새롭게 보고 경험하게 해주기 때문이다. 모험을 떠나는 배의 항해사 디자인! 그것은 도전에 대한 용기, 그리고 성공적 모험을 위한 지혜를 필요로 한다. 니체가 사유의 망치를 들고 낡은 가치를 깨뜨리려 한 것처럼, 《뿌리깊은 나무》가 잡지의 기존 틀을 바꾸어 놓은 것처럼, 또다시 '지금'을 뒤흔들 수 있는 디자인은 어디서 찾을 수 있을까? 단지 새로움의 유희에 중독된 디자인이 아닌, 뿌리 깊은 단단한 디자인 말이다.

글: 채혜진

공중전화기

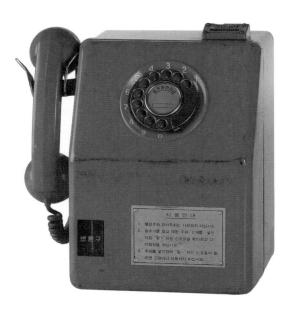

1983년 금성통신에서 제작한
시내용 공중전화기 701A형

휴대폰으로 텔레비전까지 보는 요즘으로선 상상하기 어려운 일이지만, 전파의 혜택이 고르지 않았던 시절엔 수화기 한번 드는 일이 쉽지 않았다. 전화기가 고관대작들의 호사품으로 사랑받던 때, 전화기로 오가던 소식들의 무게는 차라리 뜀박질이나 교통편으로 실어 나르던 소식들의 무게보다 훨씬 더 무거웠던 것이었다. 이걸 떨쳐내고 많은 사람들이 수화기를 가볍게 들 수 있게 된 것은 공중전화기가 등장한 후부터였다. 부잣집에서 사랑받던 전화기가 평범한 동네 한가운데에 자리 잡게 된 것은 참으로 혁신적인 일이었다. 멀리 소식 한 번 전하는 일이 그곳에 직접 가는 것과 비슷한 비중을 가지던 시대를 넘어서, 누구나 앉은 자리에서 편안하게 원하는 곳으로 정확하게 소식을 전할 수 있게 되었으니 부러울 것이 없었다. 동전 몇 푼이면 누구든지 발 없는 말로 정말 천 리를 갈 수 있게 되었던 것이다. 그러니 공중전화기의 등장은 요즘의 핸드폰과는 비교할 수 없을 정도의 사건이었다. 하지만 이때의 공중전화기는 요즘의 하이엔드 제품들처럼 단지 물질적, 기술적 편리만을 가져다주는 데에서 그치지 않았다. 우리의 현대사에서 공중전화기만큼 민중들의 삶에 가까이 다가간 물건이 있을까?

특히 80년대까지 존재했던 강렬한 오렌지색 몸통의 공중전화는 단순한 통신수단이 아니었다. 헐벗은 들판과 우중충한 건물들로 어수선했던 도시의 회색 풍경 속에서 이 오렌지색 전화기는 전화기의 본분(?)에서 벗어나 도시의 분위기를 밝게 가꾸어주는 스트리트 퍼니쳐Street Furniture

역할을 톡톡히 했다. 골목을 돌아서면 허름한 슈퍼 한쪽에서 언제나 만날 수 있었던 이 조그마한 전화기는, 지저분하고 볼품없었던 주변 풍광들을 작지만 강한 흡인력으로 단박에 밝고 환한 분위기로 만들어주곤 했었다.

　게다가 이 전화기 주변으로는 동네 사람들의 분주한 발걸음이 항상 두텁게 겹쳐졌다. 그 와중에 때론 각별한 소식을, 때론 긴박한 위험을, 때론 아름다운 사랑의 세레나데를 전하면서 이 전화기는 도시민들의 사랑과 애환과 시름을 전해주는 메신저 역할에 게으르지 않았다.

　달동네 어귀에서부터 시내 한복판에 이르기까지, 조그만 빈틈이라도 있으면 파고들어 자리를 잡는 그 생활력은 과거 온실의 화초처럼 지냈던 선배(?) 전화기들과는 완전히 다른 면모를 보여주었다. 다만 다급한 상황에서도 아랑곳하지 않고 스프링의 탄력에 따라 천천히 돌아오곤 했던 무심한 다이얼이 가끔은 사용자들의 다급한 마음을 배려하지 않는 옥의 티이기도 했다. 하지만 이 전화기의 다른 좋은 점에 비하면 그 정도야 묵묵히 참을 만한 것이었다.

　이 조그마한 오렌지색 전화기의 시대가 끝나자 D.D.D.로 불리던 전화기가 등장했다. 덩치도 크고 회색의 금속 박스 모양으로 튼튼하게 만들어져서 취객의 펀치쯤에는 끄떡도 하지 않을 정도였다. 그리고 앞 시대의 전화기가 슈퍼의 지붕 밑에 더부살이하던 것과는 달리 이 전화기는 자기 집도 있었고, 혼자 있는 경우보다는 여럿이 같이 있는 경우가 많았기 때문에, 도시에서 차지하는 존재감도 이전과는 달랐다.

사람들의 키 높이를 고려해서 설치되었기 때문에 슈퍼의 낮은 처마지붕 밑에서 허리를 굽힌 채 전화를 걸지 않아도 된 것은 아주 잘 된 일이었다. 여기서 좀 세심하게 살펴봐야 할 것은 전화기의 표면을 화려한 색으로 칠하지 않고 금속의 무채색 질감을 그대로 살려 놓았던 것이다. 이것은 더 이상 도시가 눈에 튀는 소품들을 원하지 않았다는 것을 뜻했고, 그만큼 한국 도시의 분위기도 이전과는 달라졌다는 것을 반증하는 것이었다. 더는 거리의 전화기가 도시의 경관을 무겁게 짊어지지 않아도 될 정도로 주변이 깨끗해졌고, 오히려 전화기가 얌전해 보여야 주변에 폐가 되지 않는 정도가 되었던 것이다.

무엇보다 이 전화기의 두드러지는 점은 성능이었다. 공중전화기로 시외전화를 자유롭게 할 수 있게 된 것도 이 전화기가 등장하면서부터다. 그 때문에 기숙사나 하숙촌 앞에 있던 이 전화기 뒤에는 고향에 가닿으려는 사람들로 늘 기다란 줄이 이어져 있었다. 그래서 이제는 추억의 한 페이지가 되었지만, 전화하는 사람이 투명한 유리 너머로 부라린 눈과 거친 불평에 직면하는 일은 아주 흔한 일상이었다. 아무튼 이런 혁신적인 특징과 성능 덕분에 D.D.D.는 그간 생산되었던 전화기 중에서도 우리 곁에서 가장 오랫동안 자리 잡았다. 공중전화기로는 유일하게 이름과 동명의 노래까지 가지고 있는 전화기였으니, 우리들의 삶에 가져다주었던 혜택이 얼마나 컸을까 하는 것은 어렵지 않게 짐작할 수 있다. 우리 주변에서 묵묵히 자리 잡고 있었던 공중전화기는 각종 화려한

제품들에 가려져 그동안 진면목이 감지되기 어려웠지만,
어려웠던 시절부터 우리의 역사를 함께 해온 살아 있는 증인이
아닐까 한다.

글: 최경원

1980—

궁전식 예식장

결혼식은 어느 문화권에서나 특별한 의미의 행사다. 따라서 나름의 형식을 가지고 고유의 절차에 따라 이루어진다. 우리의 경우도 예외가 아니다. 한복을 곱게 차려입고 머리에 족두리를 얹은 신부와 사모관대를 한 신랑은 전통혼례의 절차에 따라 결혼식을 올렸다. 물론 오늘날 주위에서 흔히 마주하는 결혼식은 서양식 결혼식 풍경이지만 말이다. 그렇다면 언제부터 서양식 결혼식이 시작되었을까? 여러 가지 설이 있지만, 이 땅에서 최초의 서양식 결혼식이 열린 건 19세기 말이라고 알려져 있다. 그리고 선교사들에 의해 소개된 이 낯선 결혼식은 20세기에 접어든 후에야 개화의 바람을 타고 점차 긍정적으로 받아들여지기 시작하였다.

1920년 정동제일교회에서 신여성 나혜석의 결혼식이 있었다. 물론 결혼식은 서양식으로 이루어졌다. 그로부터 5년 후인 1925년 11월 17일자 《동아일보》에는 흥미로운 기사가 등장한다. 예배당에서 이루어지는 결혼은 종교적 믿음을 바탕으로 기독교 신자들이 하느님 앞에서 하는 것이 정상인데, 실제 예배당에서 결혼하는 이들 중에는 기독교 신자들이 아닌 이들이 더 많다는 내용이다. 기사는 이러한 행태를 '허위'라는 표현으로 비판하고 있다. 이 기사를 통해 당시에 이미 서양식 결혼이 빈번히 이루어졌다는 사실과 함께, 서양식 결혼에 대한 대중적 이해가 자리 잡기 시작하였음을 엿보게 된다. 그러나 이러한 분위기에도 불구하고 기독교라는 종교에 대한 부담은 여전하였기 때문에 교회가 아닌 서양식 결혼식 공간들이 따로 등장하기 시작하였다. 이 시기에 출현한 백화점은 바로 그러한

용도로 활용된 대표적 공간들 중 하나였다. 이러한 변화들이 서양식 결혼의 확대를 가져온 것은 분명하지만 그때까지만 하더라도 서양식 결혼은 여전히 특별한 것이었다. 서양식 결혼식이 일반화된 것은 1950년대 이후의 일로 알려져 있는데, 아마도 해방 이후 3년여의 미군정 기간과 한국전쟁을 거치면서 유입된 미국 문화와 무관하지 않을 것이다.

우리가 이미 알고 있듯이 서양식 결혼식에서 신랑과 신부는 한복 대신 턱시도와 드레스를 입는다. 이러한 의상은 이들이 행사의 주인공임을 나타내는 중요한 지표가 된다. 결혼 당사자들은 그가 누구이든, 그리고 어떤 일을 하고 있든 그날만큼은 왕자와 공주가 된다. 이것은 은유가 아니다. 신랑과 신부는 왕자의 턱시도와 공주의 드레스를 입고 카펫 위를 우아하게 걸으며 실제로 왕자와 공주가 되기 때문이다. 그들은 우아한 발걸음과 행복한 미소로 자신들이 유년시절에 읽었을 동화 속 공주와 왕자의 모습을 흉내 낸다. 여기에 화려한 촛불과 장식들이 자아내는 비일상적인 분위기, 그리고 결혼식에 참여한 이들의 과장된 행위들이 더해져 결혼식의 고유한 스펙터클을 만들어낸다. 이 묘한 분위기는 결혼식 자체에만 한정된 풍경이 아니다. 오늘날 도심 어디서든지 볼 수 있는 서양의 궁전이나 중세 성곽의 요소를 차용한 키치적인 예식장 건물 역시 결혼과 관련된 과장된 이미지를 만들어내는 데 큰 몫을 한다.

궁전식 예식장은 결혼에 대한 환상과 밀접한 관계가 있다. 그러나 이러한 예식장의 등장은 한국 근대화의 특수성과 밀접한 관계를 맺는 것으로도 해석할 수 있다. 1960년대 이후

깃발과 첨탑 등 궁전의 외관
요소들을 차용한 예식장들

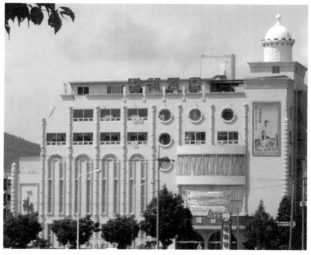

화려한 스펙터클을 강조하는
궁전 예식장들

급속하게 전개된 근대화의 움직임은 도심에 자리하고 있었던
전통적 주택들을 급격하게 파괴했다. 1970년대부터 시작된
새마을 운동은 그러한 움직임을 가속화했다. '새마을 노래'
의 가사에서도 알 수 있듯이 전통적인 초가집을 없애는 것은
마을 길을 넓히는 것과 크게 다르지 않은 것으로 이해되었다.
수없이 많은 전통적 건물들이 근대화라는 이름에 의해 헐렸고,
그 자리에 아스팔트와 근대식 건물들이 들어섰다. 한국에서
'근대화'는 '서구화'와 교환 가능한 것으로 받아들여졌는데,
그것은 어쩌면 대부분의 후발 국가들이 취할 수밖에 없었던
운명이었는지 모른다. 근대는 그것이 근대적이어서가 아니라
'서구의 것'이기 때문에 '좋은 것'으로 받아들여지는 정서가
그때는 물론이고 아직도 우리 일상에는 자리한다.

서구적인 것이 지시하는 구체적인 내용은 시대와 상황에 따라
다르게 이해됐다. 전통적 풍광 속에서 서구적인 것은 현재
도심에서 볼 수 있는 근대건축의 기하학적 이미지를 의미했다.
이러한 이해에 바탕을 둔 1960년대 이후 근대화 노력의
결과, 한국의 도시는 근대보다 더 근대다운 풍광을 지니게
되었다. 그러나 우리 도심의 풍광이 이미 충분히 근대화된
지금의 상황에서는 서구적인 것이 오히려 중세풍의, 고전적인,
회귀적인 이미지를 의미하게 되었다. 궁전식 예식장이
1990년대 이후 신도시를 중심으로 급격하게 등장하는 것,
최근 일부 브랜드 아파트들이 그러한 중세풍의 이미지를
취하는 것 역시 이러한 맥락에서 이해할 수 있다. 이렇게
보았을 때 궁전식 예식장은 '결혼'뿐만 아니라 '근대', '서구'에

대해 우리가 가지는 환상을 잘 보여주는 산물이자 현상으로
이해할 수 있는 것이다.

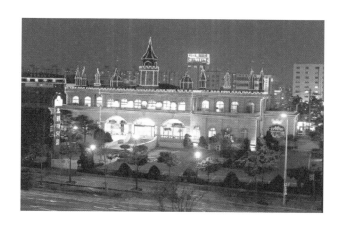

글: 오창섭

마이마이 카세트

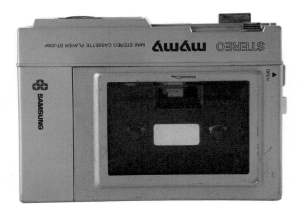

1988년, 해외여행 자율화가 되기 전까지만 해도 보따리를 통해 간간이 들어오는 외국 상품들은 세상이 어떻게 돌아가는지 알려주는 소중한 실마리였다. 이를테면 80년대 초 일본 여행을 다녀온 친척의 여행 가방에서 나온 '워크맨Walkman'이라는 이름의 '박스' 같은 것이 그 예다. 커다란 컴포넌트 앰프에서나 돌아가던 카세트테이프가 제 몸 하나 겨우 들어갈 만한 박스에 들어가 있으면서도 생생한 스테레오 음악을 뱉어내다니. 게다가 귓속으로 쏙 들어가는 스피커(?)는 그때까지 커다란 나무통 안에 들어가 있는 스피커로만 음악이 나온다고 생각했던 많은 사람들을 아연실색게 했다.

이런 신기한 제품이 세상에 알려진 지 얼마 안 되어서 같은 크기의 비슷한 기능을 가진, 그러나 이름은 다른 물건을 비교적 저렴한 가격에 가질 수 있게 되었다. 그 이름은 바로 마이마이mymy. 이 제품은 세상에 나오자마자 한국의 젊은이들 사이에 커다란 파장을 일으킨다. 미국의 빌보드 차트가 실시간으로 젊은이들의 귀를 잡아당길 때, 당시의 유명한 팝송들을 걸어 다니면서도 들을 수 있다는 것은 대단한 일이었다. 그것도 수입품이 아니라 이 땅에서, 우리 손으로 만든 상품으로 그런 혜택을 누릴 수 있다는 것은 단순히 상품을 돈으로 사서 즐기는 차원과는 완전히 다른 뿌듯한 기쁨과 희열을 제공했다. 물론 세계적인 파장을 불러일으킨 소니의 워크맨을 따라 한 유사품이기는 했지만, 여행자율화가 풀리지 않아 세계가 어떻게 돌아가는지 모르고 있었던 당시의

한국 사람들에게 마이마이의 인기와 영향력은 요즘의 MP3 플레이어와는 비교할 수 없을 정도였다. 지금 보면 약간 크고 투박하지만 이 조그마한 육면체 덩어리를 허리에 차고 헤드폰을 끼고 다니는 것은 당시로써는 꽤나 '엣지 있는' 일이었으니 말이다.

소니의 워크맨은 단순한 상품이 아니라 세계인의 생활을 바꾸어놓은 엄청난 문화적 산물이었다. 70~80년대 미국 팝 음악의 전성기를 만끽하고 싶어 했던 전 세계 젊은이들에게 음악을 사치품이 아니라 실용품으로 만들어준 것이 바로 워크맨이었기 때문이다. 사람들의 문화와 음악에 대한 취향, 음악을 즐기는 패턴에까지 영향을 미쳤다고 해도 과언이 아니었다. 그러나 일본과의 지리적인 근접성에도 불구하고 우리나라는 이 세계적 산물을 여유 있게 받아들일 수 있을 만한 상황이 아니었다. 경제적인 여유도 그렇지만 외국의 문물들이 자유롭게 들고 날 수 있는 처지가 아니다 보니 서구의 여유로운 음악문화가 허락되기 어려웠던 것이다. 그러니 이때 등장한 마이마이가 얼마나 큰 '혜택'처럼 느껴졌을지 짐작하기 어렵지 않다. 개발도상국이라는 열등감 대신 우리도 미니 카세트 플레이어를 만들 수 있다는 자부심의 아이콘, 일본의 워크맨이 부럽지 않은 이름이 그때의 마이마이였다.

마이마이의 또 다른 의의는 제품 디자인이 국가의 부를 향상시키는 데 일조할 수 있다는 가능성을 많은 젊은이들의 가슴에 각인시킨 것이었다. 당시 헤드폰을 끼고 다녔던

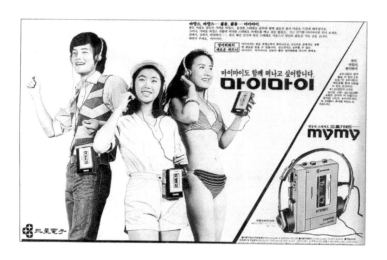

삼성 마이마이의
지면 광고

중학생, 고등학생들은 그저 음악만 즐겁게 들었던 것이 아니라 이렇게 조그맣고 예쁜 제품 하나의 힘이 얼마나 대단한 것인지를 몸소 체험하게 되었다. 80년대에 디자인과를 지망했던 많은 학생 중에 마이마이에 감동받지 않은 사람들은 거의 없었고, 그들 중 상당수는 디자인을 통해 국가발전에 이바지하겠다는 애국적 기상(?)에 부풀어 있었다고 해도 과언이 아니다. 디자인에 대한 사회적 관심이나 디자인에 대한 기업의 적극적인 활동이 시작된 것도 거의 이때부터라고 할 수 있다. 그런 점에서 마이마이는 디자인과 기술에 대한 잠재력을 사회구성원 모두가 느낄 수 있게 해주었고, 장차 이런 것들이 국가를 부강하고 삶의 질을 고양시킬 수 있을 거라는 희망을 품게 해주었던, 전자제품을 넘어서는 전자제품이었다.

글: 최경원

삼미 슈퍼스타즈

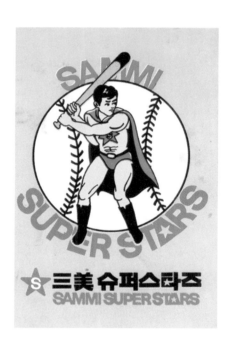

슈퍼맨의 포즈를 엠블렘으로
채택한 삼미 슈퍼스타즈

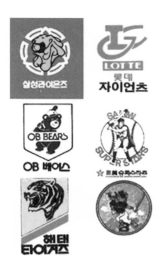

1981년 프로야구 출범 시
만들어진 6개 구단의 엠블렘

1980년대는 컬러의 시대였다. 컬러TV 방송이 시작되고(1980) 흔히 백색가전이라 불리는 냉장고와 전자레인지, 그리고 전화기까지 빨강과 연두, 청록색 등 원색의 향연에 빠졌던 시기였다. 눈이 시릴 만큼 진한 색 일색이었던 당시 프로야구의 로고와 심볼, 마스코트 역시 이 색채의 현란함을 즐기게 하는 데 한몫했다. 당시 정권이 내세웠던 3S(스포츠, 스크린, 섹스)의 유화정책과 색채의 황홀경은 절묘하게 맞아 떨어졌다. 야간 통행금지 해제(1982)와 함께 프로야구의 개막(1982), 에로영화의 흥행은 자극적인 색채로 '자유'와 '풍요'의 시대가 왔음을 알렸다. 1982년, 지역을 연고로 한 프로야구 구단들이 출범되면서 만들어진 심볼과 마스코트를 보면, 대부분 일본이나 미국의 프로야구팀이 취하고 있는 형식과 내용을 많이 '참고'했음을 알 수 있다. 야구공을 입에 문 사자(삼성 라이온즈), 배팅 자세의 곰(OB), 포효하는 호랑이(해태), 배팅 자세의 청룡(MBC) 등은 모두 야수의 기상과 야구를 연결하는 일반적인 심볼과 마스코트의 문법을 따르고 있는 것이다.

삼미그룹 김현철 회장의 지시에 따라 '슈퍼스타즈'로 명명한 삼미의 경우, 이들과는 달리 슈퍼맨을 마스코트로 삼았다. 1978년 개봉된 영화 ‹슈퍼맨›의 충격이 가시지 않은 때였다. 그러나 삼미의 이 '눈에 띄는' 마스코트와 '슈퍼스타즈'라는 이름은 프로야구의 막이 열리기도 전에 언론의 조롱감이 되었다. 삼미 슈퍼스타즈가 진해 공설운동장에서 스프링 캠프 중이었던 1982년 2월 18일, 《조선일보》는 삼미의 연습

장면을 이렇게 스케치하고 있다.

> "삼미 슈퍼스타즈-. 이름에 어울리지 않게
> 스타플레이어가 없다. 아무리 훑어봐도 전력(前歷)
> 국가대표의 딱지가 붙은 선수가 없다. 굳이 이 팀의 애칭
> 슈퍼스타즈에 걸맞은 이를 찾는다면 사령탑 박현식
> 감독뿐이다... 오전 훈련은 운동장 사정으로 필딩을
> 하지 못해 주로 배팅이다. 공설운동장을 조기축구회가
> 이용, 그라운드가 온통 울퉁불퉁해 오후에 마산상고
> 운동장에서 필딩연습을 한다. 곁방살이 치곤 고충이
> 많다. 오히려 팀 컬러를 타격 위주로 가져가겠다는 박
> 감독의 뜻에 맞는 일이라고 굳이 돌려댈 수도 있겠지만."

삼미의 팀 구성에서부터 좋지 않은 연습 여건, 그럼에도
감독이 가지고 있는 의지 등을 아예 대놓고 비꼬고 있다(이후
삼미의 경기는 이를 중계하는 아나운서와 해설자 사이에서도
웃음거리가 되었다). 뚜렷한 대표급 선수가 없어 첫 경기를
시작하기도 전에 "최하위 탈피가 당면 목표"였던 삼미
프로야구팀은 1982년 전기 10승 30패 승률 0.250, 후기
5승 35패 승률 0.125(이 기록은 지금까지 깨지지 않고 있는
최저승률이다)로 1년 내내, 아니 1983년을 제외하고 1985년
구단이 청보에 매각될 때까지 최하위에서 벗어나지 못했다.
　　이렇게 삼미의 부진한 성적과 함께 팀의 마스코트로
내세웠던 슈퍼맨과 치어리더 원더우먼은 삼미에
우스꽝스러운 이미지를 더해주었다. 두 귀가 뾰족하게 나오는

●강과한 리듬에 맞춰 에어로빅을 하는 삼미 수퍼스타즈 선수들. 몸의 유연성과 기초 체력에 매우 좋은 운동이다.

1982년 6개 구단 중 꼴지를
하고 난 후 동계훈련 모습

가면에 파란 팬티를 입은 채 야구방망이를 들고 운동장에
나오는 슈퍼맨의 이미지나, 역시 별들이 박힌 파란 팬티에
빨간 꽃술을 든 원더우먼의 이미지는 차라리 환상적이었다.
삼미의 초대감독 박현식이 염두에 두었던 목표는 '우승'이
아니라 "야구를 통한 자기수양"이었다고, 그래서 삼미는 "치기
힘든 공은 치지 않고 잡기 힘든 공은 잡지 않는" "자기만의
야구를 완성"한 것이라고, 소설가 박민규가 대단히 과장 섞인
해설을 했다면, 다소간의 과장을 섞어 삼미 슈퍼스타즈의
심볼과 마스코트에 대해, 이러한 해석도 가능하지 않을까.
다른 팀들이 일본과 미국의 심볼, 마스코트를 모방하거나
차용하면서 짐짓 점잖게 '프로'의 행세를 하려고 했다면,
삼미는 슈퍼맨과 원더우먼의 이미지를 그대로 가져와 '변방'과
'주변'의 정체성—박민규의 말을 빌리면 '미국의 프랜차이즈'가
되는 자신—을 오히려 당당하고 솔직하게 드러냈다고. 야구
경기장의 우스꽝스러운 슈퍼맨과 원더우먼은, 애초부터
정권의 눈물 나는 코미디였던 프로야구의 희극성을 드러내기
위한 것이었다고.

글: 김진경

아기공룡 둘리

한국의 대표 캐릭터
둘리

1983년 만화책 속 둘리

오랫동안 만화는 아이들이 공부에 쏟아 부어도 모자랄 노력을 호시탐탐 빼앗아가는 아주 나쁜 종자로 대접받아 왔다. 하지만 이제는 만화에 등장하는 우스꽝스런 주인공들이 기업 혹은 나라를 대표하는가 하면, 어마어마한 부가가치를 창출하는 효자로 인정받을 만큼 세상이 변했다. 그리고 이미 오래전, 이 사실을 입증했던 것이 바로 '아기공룡 둘리'였다. 이미 우리나라에도 수많은 캐릭터가 있지만, 한국의 대표 캐릭터를 꼽으라면 누구나 첫 손가락에 '둘리'를 꼽을 것이다.

'아기공룡 둘리'는 1983년 《보물섬》이라는 만화전문 잡지에 연재되면서 세상에 처음 선을 보인다. 보물섬. 아직 만화가 어두운 뒷골목에서 나오지 못하고 있던 시대에 만화를 전문으로 하는 잡지가 버젓이 서점의 한켠을 차지했다는 것은 대단한 사건이었다. 당시 음지(?)에서 숨죽이고 있던 수많은 만화 인재들은 《보물섬》을 통해 자신의 열정을 양지에 드러낼 수 있게 된다. 자신들의 순수 창작품을 알릴 기회나 장이 없고, 그러다 보니 일본 만화를 베낄 수밖에 없었던 처지가 달라진 것이다. 이때 《보물섬》을 통해 세상에 알려진 만화가들이 부지기수였다. 《보물섬》은 한국 만화의 현 수준을 보여주고, 어떤 수준으로 나아가야 한다는 지표를 제공해주었던 중심이었던 것이다. 그런데 이 혜성같이 등장한 《보물섬》이란 잡지에, 역시 혜성처럼 등장했던 만화가 바로 '아기공룡 둘리'였다. 깔끔한 필치에, 세련된 캐릭터들이 벌이는 한편의 에피소드들은 그간 다소 칙칙한 분위기에서 벗어나지 못했던 한국의 만화계에서는 상상할 수 없는 스타일이었다. 벌써

20년도 넘게 세월이 흘렀지만 지금까지도 처음의 모습을 그대로 유지하며 꾸준한 인기를 얻고 있는 것을 보면, 그만큼 캐릭터의 완성도가 뛰어났음을 알 수 있다.

　이 캐릭터가 나오기 전까지만 해도 일본의 깔끔하고 스타일리시한 캐릭터에 대응할 만한 국산 캐릭터는 꿈도 꾸기 어려웠다. 거칠고 두꺼운 갱지를 표지로 해서 마치 목판으로 찍은 듯한 거친 질감의 그림들, 그리고 말풍선 안이 손으로 쓴 글씨들로 채워져 있던 시기에 반듯하고 균형 잡힌 모습의 주인공들을 기대한다는 것은 어려운 일이었다. 그나마 저녁 5시경, 어린이 만화 시간에 텔레비전을 통해 볼 수 있었던 일본만화영화나, 딱지나 헌책방을 통해 조금씩 엿볼 수 있었던 일본의 캐릭터들로부터 만화나 캐릭터의 숨은 힘들을 조금이나마 느낄 수 있었던 것 같다. 그런 시대에 한국에서는 상상도 할 수 없었던 귀엽고 세련된 캐릭터, 둘리와 그 친구들이 나타난 것이다. 사실 너무나 단순하고 세련된 필치를 갖고 있다 보니 일본의 스타일을 모방한 것이 아닌가 하는 의심도 있었다. 주변의 다른 만화들과 비교해 보면 꽤나 격세지감이 느껴지는 스타일인 것만큼은 틀림없다. 요즘 나오는 만화 캐릭터들과 비교해 봐도 손색이 없으니 1983년에는 얼마나 새롭고 시대를 앞서 가는 감각이었는지를 짐작하기 어렵지 않다.

그러나 스타일만이 '아기공룡 둘리'의 전부였다면 아마도 일본의 캐릭터들과 차별화되기는 어려웠을 것이다. 세련되고 예쁘장한 캐릭터들에게 씌워지기 쉬운 일본풍에 대한

1987 애니메이션
〈아기공룡 둘리〉

혐의로부터 '아기공룡 둘리'가 자유로울 수 있었던 것은 이 만화에 등장하는 캐릭터들이 우리 주변에서 만날 수 있는 평범한 사람들과 너무나 닮아 있었기 때문이었다. 우선 남의 집에 염치없이 빌붙어 사는 둘리부터, 좀 과격한 표현이긴 하지만 찌질(?)하면서도 도무지 미워할 수 없는 캐릭터들은 당시 주변에서 흔히 찾아볼 수 있었던 유형이었다. 둘리의 천적 고길동은 권위적이고 일방적인 한국 남자의 가부장적인 모습을 그대로 패러디하고 있었다. 만화 속에서 끊임없이 계속되던 고길동과 어수룩한 둘리의 충돌은 만화에 재미를 불어넣는 중요한 모티프이자, 가부장적인 한국 남자의 문제점에 대한 해학이기도 했다. 하지만 둘리를 눈엣가시로 여기면서도 쫓아내지 못하고 결국은 당하기만 하는 고길동의 모습은 역시 한국의 아버지에 대한 연민을 느끼게 한다. 그리고 귀여우면서도 어딘가 어른보다 똑똑한 것 같은 아기 희동이, 가수를 지망하는 순수한 백수 흑인 마이콜, 오리 같이 생긴 또치, 타임머신을 가진 도우너. 이렇게 서로 전혀 어울리지 않는 캐릭터들이 서로 좌충우돌하면서 만화 '아기 공룡 둘리'는 세련된 만화적 형식에 담긴 한국적 정서로 대중의 공감을 이끌어냈다.

덕분에 둘리는 캐릭터로서의 세련됨을 유지하면서도 국적을 의심받지 않고, 모든 국민의 공감대를 이끌어 내면서 지금까지 최고의 인기를 누리고 있다.

글: **최경원**

2009년 TV 애니메이션에서 둘리

1983　호돌이

확정 발표된 공식 마스코트

1983년, 지명공모를 통해 88서울올림픽 공식 마스코트로 탄생한 호돌이. 그 후 28년의 세월이 흘렀지만 호돌이는 지금도 많은 사람들이 기억하고 또 세계적으로도 널리 알려진 한국디자인이다. 88서울올림픽과 2008베이징올림픽 사이의 20년을 시간적 배경으로 한 영화 ‹킹콩을 들다›(2009)에도 호돌이 복장을 하고 응원하는 사람의 모습이 잠시 클로즈업되어 보는 이의 향수를 자극했다. 1981년 독일 바덴바덴에서 올림픽 유치가 확정된 후 서울올림픽위원회는 그 이듬해인 1982년에 88서울올림픽 상징물에 대한 현상공모를 시행했는데 이때 응모된 총 4,344장의 엽서 중 최고 득표를 한 것이 호랑이였다. 곧이어 마스코트 디자인 지명공모가 이루어졌는데 그 결과 김현이 디자인한 상모 쓴 아기호랑이가 당선작이 되었다. 하지만 김현이 지명공모에 출품했던 마스코트와 우리가 지금 알고 있는 호돌이 모습 사이에는 약간 차이가 있다.

농악대 상모의 긴 끈으로 서울의 영문 첫 자인 ‘S’ 자 모양을 그리고 목에는 오륜 목걸이를 두른 것은 지명공모 당선작이나 이후 확정된 공식 마스코트나 마찬가지지만 동작이나 표정, 그리고 세부적인 표현 등에서 차이가 있는 것이다. 지명공모 당선작이 디자이너 김현의 개인 작품이라면 확정 발표된 마스코트는 공식公式이라는 용어의 사전적 정의, 즉 ‘국가적 또는 사회적으로 인정된 공적인 방식’이라는 의미와 ‘틀에 박힌 형식이나 방식’이라는 두 가지 의미 모두에서 당대 한국사회의 통념과 집단 미의식을 그대로 반영하고 있는

지명공모 당선작

디자인이 아닐까 한다. 사람마다 선호도가 다르겠지만, 개인적으로는 한 손을 높이 들어 올려 승리의 'V'자 자세를 하고 있는 공식 마스코트 호돌이보다는 원더걸스의 '텔미' 춤동작을 연상시키는 귀여운 포즈의 당선작에 더 끌린다. 당시 사회 정서상, 이 수줍어하는 듯한 모습의 마스코트는 올림픽과 같은 대규모 국제스포츠 행사에 적절하지 않다고 판단되었을 것이다. 하지만 수정하는 과정에서 원래 안이 갖고 있던 친근하고 생생하게 살아 있는 맛이 사라져 버린 것은 아쉽다. 마스코트의 수정 과정에 대해 디자이너 김현은 다음과 같이 말한 바 있다.

　　"1983년 3월 중순부터 6월 중순까지 3개월 동안 작업을 해서 지명공모에 출품을 했고, 며칠 후 심사를 해서 당선 내정작이 되었는데 최종안으로 공표되기 까지 수정 작업을 많이 했어요. 심사위원단에서 나온 이야기, 자문위원단에서 나온 이야기 등을 반영했는데 예를 들면 동물전문가들이 보았을 때 호랑이의 특징은 이러저러하니 이런 점을 고치는 게 좋겠다는 등의 이야기들이 나와서 수정 작업을 했지요. 거의 5개월 동안 수정 작업만 했어요. 눈을 조금만 더 키워라, 발을 어떻게 해라, 무늬가 어떻다, 귀가 어떻다… 제일 민감한 것 중에 하나가 고양이하고 닮을까봐 제일 걱정을 많이 했구요. 호랑이도 같은 고양이 부류이기 때문에 어차피 고양이를 그리나 호랑이를 그리나 그게 그거거든요. 눈을 더 크게 하고, 귀를 더 크게 하고 손발을 더 크게

하고 꼬리가 더 굵게 하고... 하여간 뭐가 많았어요. 이런 수정을 굉장히 여러 번 반복 했죠. 나중에 10월 말쯤 되니깐 서울올림픽조직위원회에서 이 정도면 발표해도 되겠다고 해서 수정 작업이 완료가 되고 11월 말에 엠블렘과 함께 언론에 정식으로 공표가 되었죠."

이러한 과정을 통해 호돌이가 더 호랑이다워졌는지 모르겠지만 그래픽 표현상의 특징을 살펴보자면 공식 마스코트가 지명공모 당선작보다 더 단순하고 기하학적이며, 평면적으로 정리되었다는 느낌을 준다. 그리고 이러한 표현 방식은 바로 1970년대 말~1980년대 초의 한국 그래픽 디자인이 추구했던 조형미, 즉 '자와 컴퍼스로 그린 것이 손으로 자유롭게 그린 것보다 훨씬 더 조형적이며 디자인적'이라는 의식을 반영한 것이다.

컴퓨터가 등장하기 이전까지 자와 컴퍼스는 미술과 디자인을 구별하게 해주는 주요한 수단이었다. 디자인에 대한 사회적 이해가 지금처럼 널리 확산되기 전, 디자인계에서는 디자인을 순수미술과 최대한 분리시킴으로써 독립적인 위상과 역할을 확보해야 한다고 생각했기 때문이다. 그러한 차이를 시각적으로 확실히 보여줄 수 있는 방법 중의 하나가 바로 자와 컴퍼스의 활용이었다. 자와 컴퍼스가 만들어내는 표현방식은 기하학적이고 구조적이며, 단순하고 추상적이고 또 평면적이다. 그리고 이것은 1990년대, 자유분방한 포스트모던 스타일이 한국에 도래하기 이전까지 한국 디자인계를 풍미했던 양식적 특징이기도 했다. 혹자는 자와

디자이너 김현의
호돌이 스케치

컴퍼스를 사용한 표현 방식이 당시의 억압적이고 경직되어 있던 민주화 이전의 한국사회를 직간접적으로 반영하고 있는 것은 아닐까 평가하기도 한다.

한편 호돌이라는 명칭은 공식 마스코트의 디자인이 확정 발표된 후 다시 이루어진 애칭 현상공모로 정해졌다. 이 공모에는 총 6,117통의 엽서 응모에 2,295종의 이름이 등장했는데, 이 중에 호돌이가 396통으로 가장 많은 지지를 받아 1984년 4월에 '호돌이HODORI'라는 이름이 확정 발표되었다. 여성형 마스코트에는 호순이라는 이름이 붙여졌다. 이후 호돌이와 호순이 마스코트는 기본형 외에 양궁, 승마 등 정식종목 23개와 시범종목인 배드민턴, 볼링, 장애인 휠체어 경기 등 올림픽 전 종목을 대상으로 한 응용형이 만들어졌고 이와 더불어 대회보조용 마스코트 9종류, 그림문자용 마스코트 19종류 등도 함께 개발되어 88서울올림픽 기간 동안 폭넓게 활용되었다.

글: 강현주

각종 호돌이 기념품

안상수체 모듈 '학' (1981)

말에 국적이 있듯 글꼴에도 자신만의 모국이 있고, 그중에는 한 나라를 대표할 만큼 유명한 것도 있기 마련이다. 가령 스위스엔 헬베티카Helvetica, 영국엔 길 산스Gill Sans 혹은 타임스 로만Times Roman, 미국엔 프랭클린 고딕Franklin Gothic이 있다. 프랑스의 가라몬드Garamond, 이탈리아의 보도니Bodoni 또한 빼놓을 수 없는 국가대표급 글꼴들이다. 그렇다면 우리는? '대표'라는 말이 조금 부담스럽다면 질문을 이렇게 바꿔 보자. 한국에서 가장 유명한 글꼴은 뭘까? 아마도 지금 당신이 보고 있는 길쭉하게 각 잡힌 글자, 안상수체가 아닐까.

1985년, 그래픽 디자이너 안상수가 발표한 안상수체(혹은 안체)는 가장 대표적인 탈네모틀 글꼴이자, 가장 유명한 한글꼴 중 하나다. 이 글꼴이 그토록 유명해진 건 아마도 1991년 '아래한글' 프로그램에 기본 서체로 탑재되었다는 데에 부분적 이유가 있겠지만, 더욱 근본적인 이유는 따로 있다. 도대체가 생전 처음 보는 모양의 글꼴이었기 때문이다. 바탕체와 고딕체에 익숙해진 사람들의 눈에 여기저기로 뾰족하게 돌출되고, 마치 오래된 안경처럼 동글동글한 안상수체의 인상은 그야말로 낯설기 그지없는 것이었다.
　　한번 자세히 뜯어보자. 안상수체의 가장 큰 특징은 초성, 중성, 받침의 모양과 크기가 어느 위치에 오든 모두 동일하다는 점이다. 예를 들어 맑은고딕체로 '각'을 쓰면 초성 'ㄱ'과 종성 'ㄱ'의 크기와 모양이 달라지지만, 안상수체에서는 그 모양과 크기가 모두 같다. 받침이 중성의 정중앙에 온다는

점, 그중 쌍받침은 아예 오른쪽으로 비어져 나간다는 것 또한 안상수체의 극단적 형태미를 떠받쳐주는 요소다. 중요한 것은 이런 특징들이 안상수의 개인적 미감에 의한 것이 아닌, 한글의 창제 원리에 근거했다는 데에 있다.

훈민정음에는 "끝소리에는 첫소리를 다시 쓴다"라고 밝히고 있거니와, 이는 "끝이 다시 시작이 되고 겨울이 다시 봄이 되는" 우주의 원리를 적용한 것이라 말한다. 안상수체에서 초성과 받침이 같은 모양과 크기인 것은 바로 이런 원칙에 기반을 둔 것이다. 또 하나, "글자는 스물여덟뿐이로되 엉킨 걸 헤쳐" 찾았다는 한글의 최소주의 원칙 또한 빼놓을 수 없는 안상수체의 원리다. 적게는 2,350자, 많게는 11,172자를 일일이 만들어야 하는 완성형 네모틀 글꼴과 비교하면 쌍받침까지 포함해 67자만 만들면 되는 세벌식 조합형인 안상수체야말로 방대한 한자를 대체하는 새로운 글자, 한글의 원래 모습에 가장 가까이 다가선 글꼴인 것이다. (물론 안상수체가 어느 날 문득, 하늘에서 뚝 떨어진 건 아니다. 1976년 조영제, 1977년 김인철 그리고 1984년 이상철이 했던 한글 실험이 없었다면 안상수체는 지금과는 사뭇 다른 모습을 띠고 있었을지 모른다.) 말하자면 안상수체는 오래된 원칙에 근거해 가장 혁신적인 모양을 이룬 희귀한 사례인 셈이다.

이 불세출의 글꼴을 이루고 있는 건 오직 직선과 동그라미뿐이다. '획'이라고 말할 때 느껴지는 손글씨의 흔적은 그 어디에도 없다. 안상수체의 딱딱하고 동그란 자음과 모음들은 수학과 이성에 대한 상쾌한 신뢰를 접착제

‹한글 만다라› (1988)

삼아 하나의 글자를, 그리고 의미를 이룬다. 디자인 평론가 최범이 안상수를 일컬어 한 말, "우리 디자인계에서 정말 희소한 모더니스트"라는 표현은 이런 점에서 적절하다. (우리보다 훨씬 이른 시기에 모더니즘을 경험한 서구에도 이와 유사한 원리에 근거한 글꼴들이 있다. 파울 레너의 퓨추라Futura, 허버트 바이어의 유니버설Universal 등은 '자'와 '컴퍼스'로 대표되는 이성에 대한 무한한 신뢰, 그리고 이를 통해 유토피아를 구축할 수 있다는 믿음이 만들어낸 대표적 사례다.) 안상수체의 '모던'한 기하학적 특징은 그의 포스터 작업에서 여실히 드러난다. ‹한글 만다라›(1988), ‹문자도›(1996), ‹보고서/보고서›(2001) 등에서 안상수체의 자음과 모음들은 뜻을 전달하는 도구가 아닌 순수 조형요소로 기능한다. 이 포스터들에서 안상수체는 '읽는 글자'가 아닌 하나의 탁월한 '보는 글자'로서의 면모를 마음껏 자랑한다.

안상수체에 흔히 따라 붙는 가독성에 대한 논란 또한 이런 점에서 볼 때 부차적인 것에 불과하다. 본문용 서체로 적합하지 않다는 폄하 또한 마찬가지다. 안상수체의 원형태가 《과학동아》의 제호였고, 본격적으로 적용된 첫 사례가 '제3회 홍익시각디자이너협회 회원전' 포스터였다는 사실처럼 이 글꼴은 태생적으로 제목, 혹은 포스터에 적합한 것이기 때문이다. 오히려 이 글꼴이 본문용으로 적합하다면 그것이야말로 안상수체의 급진성과 어울리지 않는 것일지 모른다.

2007년, 디자이너 안상수는 구텐베르크상을 수상했다. 이

〈문자도〉 (1996)

수상의 한가운데에 안상수체가 있었음은 물론이다. 상을 받는 자리에서 그는 '글자사람' 세종대왕과 '활자사람' 구텐베르크, 그리고 현대 타이포그래피의 문을 연 얀 치홀트를 거론했다. 세종대왕, 구텐베르크, 그리고 얀 치홀트. 안상수체는 이 세 명이 만나는 삼거리 교차로에 서 있다.

글: 김형진

‹보고서/보고서› 표지 (1988)

소나타

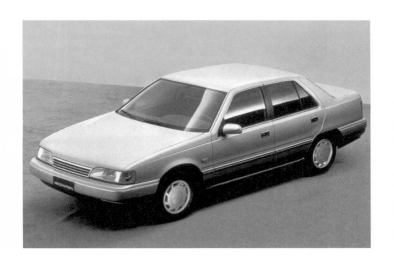

1985년 10월에 처음 출시된 현대자동차의 소나타는 우리나라에 중형차 대중화 시대를 연 것으로 평가된다. 당시 국내 자동차 시장에 중형차 모델이 없던 것은 아니지만 디자인과 설계 등을 우리나라 기술진이 완성한 국산 고유모델이자 단일 차종 최장수 브랜드라는 점에서 소나타는 남다른 의미가 있다. 1985년 출시된 소나타는 소비자 반응이 좋지 않아 2년 만에 단종되었지만, 1988년 6월에 출시된 새로운 모델(Y2)은 큰 성공을 거두어 지금까지도 대부분의 사람들은 이 모델을 원조 소나타로 기억하고 있다. Y2는 1980년대 중반 자동차 수요가 폭발적으로 증가하던 미국 시장을 겨냥한 수출전략형 모델이었지만, 1986년부터 이어진 저금리, 저유가, 저달러의 '3저 현상'으로 국내 무역수지가 크게 개선되면서 오히려 내수 시장에서 더욱 폭발적인 인기를 누리게 되었다. 소나타가 출시되던 때는 '단군 이래 최대 호황기'라는 말이 나올 정도로 한국 경제가 급성장하던 시기였다. 1980년에 1,592달러였던 1인당 국민소득은 1987년에는 3,110달러가 되었고 당시 월급이 많이 올랐거나 주식과 부동산 투기로 큰돈을 벌게 된 사람들이 자동차를 쉽게 구입하는 '마이카 붐'의 시대였다. 또한 이 시기는 1987년 6월 항쟁으로 한국사회가 민주화되는 계기를 마련하고, 1988년에는 88서울올림픽의 성공적 개최에 즈음하여 세계화, 개방화가 본격화되는 시점이기도 했다.

사람들이 다른 중형차보다 소나타를 선호한 데에는 디자인적 요인도 컸다. 현대자동차는 당시 세계 자동차 시장의 흐름을

반영하여 공기역학을 중시한 에어로 다이내믹스 스타일을 도입하였는데 이것은 한국 중형차 시장에 새 바람을 불러일으켰다. 1991년에 출시된 뉴소나타를 거쳐 1993년 5월에 선보인 소나타II는 스타일 면에서 구형 소나타보다 더 큰 화제를 불러일으켰다. 그 이유는 차체를 전보다 더 둥글게 처리하여 기존의 중형차 디자인에서는 잘 볼 수 없었던 젊고 감각적인 스타일을 만들어내는 데 성공했고, 또 한편으로는 배기량에 비해 실내 공간을 상당히 넓혀 쾌적한 느낌이 들게 하는 등 과감한 디자인 개선이 이루어졌기 때문이었다.

특히 흰색 구형 소나타와 소나타II는 강남 소비문화 일번지였던 압구정동에 출현했던 신세대 오렌지족과 이후 등장한 야타족이 즐겨 타는 차로 알려지면서 더 화제가 되기도 했다. 오렌지족과 야타족의 등장은 1990년대 초중반에 중산층이 확대되고 이들을 중심으로 소비문화, 아니 과잉 내지는 과시 소비문화가 형성되면서 등장한 사회현상이다. 이들은 1970~80년대 한국 경제 고도 성장기에 부를 축적하여 강남에 정착한 부자 부모를 둔 젊은이들로서 개인적이고 향락적인 소비문화에 익숙하여 자유분방한 생활을 했다. 경제적인 여건이 이들과 같지 않음에도 이들을 선망하여 따라 하고자 하는 젊은이들을 빗대어 낑깡족이나 감귤족, 탱자족 같은 신조어가 사용되기도 했다.

요즘에는 젊은 감각의 진취적인 스타일을 앞세운 도전적이고 강렬한 인상의 YF소나타가 출시되어 주목받고 있다. 6세대인 YF소나타에 이르기까지 몇 차례 디자인 스타일의 변화를 보여온 소나타 시리즈는 세대별로 디자인이

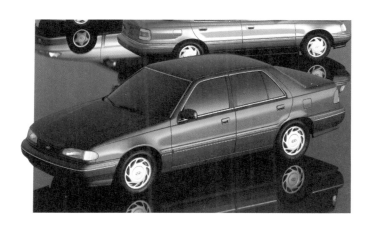

소나타II

NF소나타

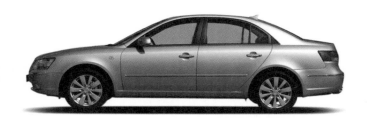

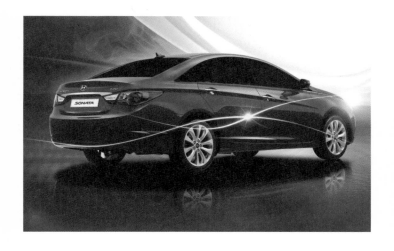

YF소나타

각각 다르기는 하지만 크게 보자면 구형 소나타와 소나타II의 관계를 반복하여 변주해온 것은 아닐까 하는 생각을 해보게 된다. NF소나타는 구형 소나타를, 그리고 YF소나타는 소나타II 스타일의 연장선에 있다고 하면 과장된 표현일까. 소나타 시리즈의 그간의 변화는 지난 20여 년 동안 세계 자동차 시장의 흐름을 반영해 온 측면도 있지만, 그와 더불어 중대형차를 사기엔 경제적 여유가 없는 중서민층이 꿈꿀 수 있는 가장 이상적인 국민차 이미지의 소나타와 보다 강하고 개성 있는 자동차 브랜드로 자리매김해 보고자 하는 소나타 간의 상보적인 자체 경쟁이라는 측면도 갖고 있다. 이러한 경쟁과 변주는 물론 소나타 시리즈에서만 볼 수 있는 특성은 아니고 디자인 스타일과 트렌드의 변화를 추동해온 고전적 주제이기도 하다. 한국 사회에서는 드물게 오랫동안 단일 브랜드로 쭉 시리즈를 내면서 이처럼 다채로운 모습을 보여주고 있다는 점은 그 자체만으로도 매우 흥미롭다.

물론 확고한 아이덴티티를 가지고 세월이 지나도 자기다운 모습을 고스란히 유지하는 외국 자동차 회사들의 브랜드 가치가 부럽기도 하다. 하지만 소나타 시리즈의 변화가 상대적으로 짧은 역사를 갖고 치열한 글로벌 경쟁체제에서 살아남으면서 조금씩 자기 스타일과 위상을 구축해 나가고자 하는 힘겨운 노력의 일환이라고 하면, 사뭇 애틋한 마음이 드는 한편 그 꿋꿋함에 낙관주의적 응원을 보내고 싶어진다.

글: 강현주

신라면

라면은 일본, 혹은 일본 내 중화거리의 식당들에서 발전해 우리나라에 들어온 음식으로 알려져 있다. 하지만 이름만 유사할 뿐 라면은 나라마다 맛도, 끓이는 방식도 다르다. 우리나라에서 라면이라면, 일단 비닐봉지에 들어 있어야 한다. 일반 가정에서든 라면집에서든 라면 요리는 일단 비닐봉지에 들어 있는 뽀글뽀글한 면을 꺼내면서 시작된다. 라면의 출생이 역사의 흐름에서가 아니라, 공장에서 시작되었기 때문이다. 우리나라의 라면은 배고픈 시절 싼값에 간이로 먹을 수 있는 음식으로 개발되었다. 먹을거리가 흔하지 않던 시절 한 봉지의 라면은 배고픔을 달래주고 국민의 영양을 보전하는 데 큰 역할을 했다. 하지만 라면의 역할은 고구마나 감자 같은 옛 구황작물의 그것과는 달랐다. 국민에게 새로운 먹을거리로만 다가간 것이 아니라 새로운 맛의 세계를 열어준 것이다. 라면의 등장 덕분에 우리나라 국민은 새로운 음식 맛을 하나 더 추가하게 된다.

라면 맛의 핵심은 스프. 알루미늄 포장에 들어 있는 빨간색 가루가 끓는 물에 들어가서 자아내는 맛은 어떤 전통음식에서도 찾아볼 수 없는 새로운 것이었다. 그렇다고 일본 인스턴트 라면의 맛과 어떤 연속성을 가지는 것도 아니었다. 매콤하면서도 달착지근한 그 묘한 맛은 자연재료의 신선함, 전통의 우러나는 맛과는 상당히 거리가 있는 현대성을 가지고 있었다. 이러한 라면의 맛은 배고픔과는 다른 차원에서 국민의 사랑을 받게 된다. 그리고 이런 라면의 맛을 독점하던 것이 바로 삼양라면이었다. 뜨끈한 국물에 라면과 계란이 동동

떠있는 그림이 인쇄된 라면 봉지는 보는 것만으로도 식욕을
돋우어 주었다. 오렌지색 봉지에 대각선으로 삼양라면이라고
쓰인 봉지는 꽤 오랜 시간 동안 국민의 부엌을 독점했었다.
특히 5개의 라면이 나란히 들어 있는 덕용포장이 처음
슈퍼마켓에 진열되었을 때의 신선함과 감동은 지금도 눈에
선하다. 이 덕용포장 하나만 사놓아도 한동안은 마음과 배가
든든했었다.

하지만 어느 날부터 라면의 대명사는 매력적인 매운
맛과 현대적인 붉은색의 패키지를 가진 신라면으로 옮겨갔다.
신라면이 세상에 모습을 보인 것은 1986년. 다소 공격적인
매운맛을 가지고 등장한 신라면은 얼큰한 맛을 선호하는
한국인의 입맛을 공략하면서 단박에 라면의 지존이 되어, 라면
맛과 라면시장의 판도를 근본적으로 흔들어버린다. 그 매콤한
맛의 강력함은, 쨍하고 선명한 그림을 보는 것처럼 그 이전의
라면과는 다른 느낌을 주었다.

신라면이 선풍적인 인기를 얻을 수 있었던 데에는 맛도
맛이지만 포장 디자인의 역할을 빼놓을 수 없다. 붉은색과
검은색으로 이루어진 패키지의 색상은 신라면을 먹지
않더라도 그 매운맛이 눈으로 파고들게 한다. 디자인이라는
것은 아름다워야 할 필요도 있겠지만, 내적 속성을 성공적으로
표현하는 것도 중요하다. 그런 면에서 신라면의 색상 처리는
정말 뛰어나다. 벌써 20년이 넘도록 보아왔건만 지금도
신라면의 포장지를 보면, 마치 레몬을 보면 어금니에서 침이
자동으로 나오는 것처럼, 반사적으로 혀뿌리가 뜨거워지는
듯하다. 서예 풍으로 쓰인 매울 신辛 자의 역할도 빼놓을 수

1996년 농심 신라면
광고 중에서

없다. 거칠면서도 기운이 생동한 필체는 이 라면을 먹으면 아주 힘찬 매운맛을 맛볼 것이라고 노골적으로 경고하는 듯하다. 요즘에야 캘리그래피가 흔하지만, 기하학적이고 서양적인 디자인이 주를 이뤘던 20여 년 전에 이런 시도를 했다는 것은 대단히 의미 있는 일이다. 덕분에 출시 초기, 많은 소비자들이 '幸'자와 '辛'자를 혼동해서 '행라면 주세요'라고 하는가 하면, 한자를 모르는 어린이들 사이에서는 '푸라면'으로 통하기도 했단다.

봉지 안에 들어 있는 라면의 맛과 수십 년 동안 변하지 않은 봉지의 디자인은 이제 한국인들의 체내에 DNA처럼 축적되어, 시각과 미각이 하나로 뭉쳐 일상적이면서도 매력적인 이미지를 구축하고 있다. 그런데 신기하게도 한국인의 입맛에 맞춰 개발된 이 신라면이 이제는 한국뿐 아니라 중국과 일본, 미국 등 전 세계 70여 개국에, 그것도 한국에서 판매되고 있는 것과 똑같은 패키지로 수출되고 있다고 한다. 한국인의 입맛에 맛있으면 세계인들의 입맛에도 맛있다는 것을 몸소 증명하고 있는 것이다. 매운맛의 포장 디자인도 세계 시장에 그 모습 그대로 나가고 있다고 하니 여간 대견스럽고 자랑스러운 일이 아닐 수 없다.

글: 최경원

1989 롯데월드 캐릭터
로티

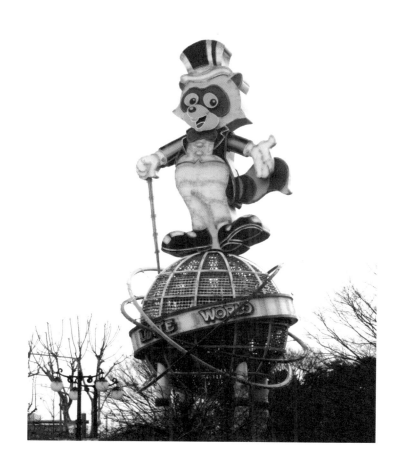

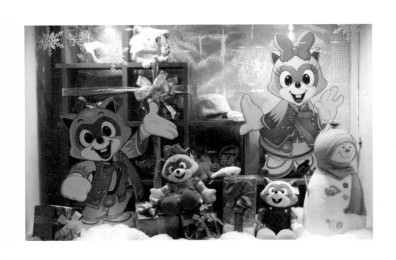

로티 상품 판매점

미키마우스, 도널드 덕, 곰돌이 푸, 피글렛, 트위티, 벅스 바니, 톰과 제리, 둘리… 언급한 캐릭터들의 공통점은 무엇일까? 바로 사람처럼 말하고 행동하는 동물 캐릭터라는 점이다. 비록 실재하지는 않지만 동심과 환상의 세계에서는 엄연히 존재하는, 우리의 유년기 기억과도 맞닿아 있는 동물친구들. 롯데월드의 캐릭터 로티도 그런 존재다. 롯데월드 앞을 지날 때면 대형 로티 조형물이 항상 우리를 향해 미소 지으며 손짓을 한다.

롯데월드가 문을 연 1980년대 후반은 사회 전반적으로 소비 대중문화가 활성화되던 시기였다. 아마도 1986년 아시안게임, 1988년 서울올림픽과 무관하지 않을 것이다. 이런 사회적 분위기 속에서 너구리 형상에 턱시도 복장을 하고 있는 로티는 롯데월드라는 공간이 꿈과 환상의 세계임을 본격적으로 어필했다. 실내에 개장된 롯데월드 어드벤처의 천장은 거대한 유리돔으로 덮여 있어, 비가 오나 눈이 오나 동일한 환경을 제공한다. 매일 일정한 시간이 되면 퍼레이드 쇼가 시작된다. 퍼레이드가 시작되면 모든 놀이기구는 운행을 중지하고 길 위로 방문객들의 시선을 불러들인다. 그 쇼의 하이라이트는 로티의 등장이다. 퍼레이드의 마지막에서 가장 화려한 차림으로 나타나는 로티, 그는 테마파크 롯데월드의 진정한 주인공이다. 로티 복장을 한다고 해서 아무나 로티를 연기할 수 있는 것도 아니다. 153~156cm의 신체 조건도 알맞아야 하고, 무엇보다도 연기 오디션을 통과해야만 로티가 될 수 있다. 로티는 상황별로 연기 매뉴얼에 따라 움직인다.

걸을 때는 항상 팔자걸음으로, 웃을 때는 양손을 흔들어댄다. 캐릭터 연기자는 여러 명일 수 있지만 로티는 결코 동시에 출현하지 않는다. 롯데월드에서 로티는 단 하나여야 하기 때문이고, 이것은 로티가 어린이 방문객들을 위한 단순한 인형이 아니라 테마파크 전체의 이미지를 짊어진 상징 캐릭터임을 방증한다.

　　로티는 한때 법적 분쟁이 일어났던 사연 많은 캐릭터다. 많은 디자이너들은 '너구리 전쟁'으로 그 사건을 기억하고 있을 것이다. 마케팅의 일환으로 기업 아이덴티티를 위해 경쟁적으로 CI나 캐릭터를 도입했던 1980년대 후반, 롯데월드는 (주)대흥기획을 통해서 마스코트 지명공모를 실시했다. 당선된 작품은 디자이너 정연종의 '롯티Lottie'였다. 롯티는 너구리 형상에 턱시도를 착용하고 지팡이를 짚고 있었다. 롯데월드 측은 롯티 캐릭터에 대해 수차례에 걸쳐 수정 요구를 했고, 정연종은 그 요구에 따라 롯티의 기본형과 29점의 응용형을 개발하여 제시했다. 하지만 이후에도 수정 요구가 계속되자 정연종은 더 이상의 수정 보완을 거절하기에 이르렀다. 결국 롯데월드 측이 정연종에게 롯티 캐릭터를 사용하지 않겠다고 통보하고 계약 파기에 따른 합의금을 전달하는 것으로 사건은 마무리되는 듯했다. 하지만 롯데월드 측이 만화가 이항재에게 캐릭터 개발을 다시 의뢰하면서부터 문제가 불거졌다. 롯티와 관련된 자료를 넘겨받은 이항재는 정연종이 디자인한 캐릭터에 약간의 수정 작업을 더하여 제출했고, 이때 제작된 캐릭터가 지금의 '로티Lotty'다. 롯티에게 모자를 씌우고 손동작과 눈의

디자이너 정연종의
롯티Lottie

현재 롯데월드의 마스코트인
로티Lotty

형태를 변형한 로티를 본 정연종은 결국 롯데월드를 상대로
저작물사용금지가처분을 신청을 하게 된 것이다.

　　표절 의혹 속에서 진행된 공방은 1심에서는 롯데월드
측의 승리로, 2심에서는 정연종의 승리로 엇갈렸다. 마침내
4년간 계속된 법정 다툼에서 법원은 "캐릭터는 기업의
이미지를 결정하는 중요한 요소로 광고가 주된 목적이므로
캐릭터를 의뢰한 기업이 그 변경권을 가지고 있다"는 판결로
롯데월드의 손을 들었다. 이 사건은 일개 디자이너가 굴지의
대기업을 상대로 디자인 저작물을 가지고 법정에 선 사례로
디자인계에 비상한 관심을 끌었다.

디자인에서 표절이냐, 아니냐를 판단하기는 쉽지 않은
일이다. 게다가 캐릭터 산업처럼 유행에 민감한 디자인
분야에서 비슷한 상품이 출시되는 경우, 법적 절차를 걸쳐서
해결하기보다는 오히려 그 시간에 신제품 개발에 몰두하기
마련이다. 그 때문에 디자이너의 지적재산권을 지키기가
매우 힘들다. 1990년대 초반 각종 디자인 관련 잡지에서
이슈로 다루었던 로티는, 동심의 세계에서만 그 매력을 떨쳤을
뿐 아니라 당시만 해도 국내에 아직 생소한 개념이었던
디자인의 창조적 가치에 대한 관심을 사회적 논의의 차원으로
불러들였다. 오늘도 로티는 롯데월드 앞에서 우리를 반긴다.

글: 서민경

1990—

솥뚜껑 불판

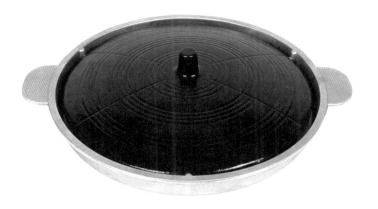

손잡이 달린 가마솥 뚜껑
솥뚜껑 불판

손잡이 달린 가마솥 뚜껑을 삼겹살 굽는 불판으로 사용하는 모습은 오늘날 음식점에서 흔히 볼 수 있는 풍경이다. 불판의 돔 형태는 밑에서 올라오는 화력의 손실을 막아주면서 삼겹살처럼 기름기 많은 고기를 구울 때 생기는 기름을 밑으로 흘러내리게 한다. 중심을 따라 생긴 동심원의 돌기는 굽고 있는 고기가 불판 아래로 미끄러지는 것을 막는다. 중심의 기둥은 애초에 손잡이로 사용되었던 것인데, 그 끝이 평평해 다 익은 고기를 쌓아 놓을 수 있다. 크기도 적당하고 재료 역시 주철로 되어 있어 튼튼할 뿐만 아니라 장시간 열을 품고 있을 수 있다. 대수롭지 않아 보이는 모양새이지만 기능적인 고민도 적지 않게 거친 결과이다.

'(주)시골촌'의 이환중은 이 미니어처 솥뚜껑을 대량생산하여 본래의 용도와는 다른 맥락, 즉 고기구이용 불판으로 공식화한 인물로 알려져 있다. 그는 1993년에 이 솥뚜껑을 불판으로 상품화하여 전국적으로 80만 개를 공급했다고 한다. 삼겹살을 굽는 음식점 식탁마다 솥뚜껑 불판이 자리하게 된 것은 이러한 대량생산의 결과인 것이다. 1990년대 이후에도 계속되고 있는 솥뚜껑 불판의 인기를 단순히 구조나 형태적 특성을 통해서만 설명하는 것은 무리가 있어 보인다. 솥뚜껑 불판보다 더 기능적인 불판도 많기 때문이다. 그렇다면 무엇이 이와 같은 인기를 만들어 내었을까? 솥뚜껑 불판은 1990년대를 전후로 전통에 대한 키치적인 소비 경향이 유행하면서 새롭게 등장한 산물로 보인다.

　　우리 사회는 1960년대 이후 본격적인 산업화와

근대화를 거치면서, 1990년대에 이르러 본격적인 소비 중심 사회로 접어들고 있었다. 급격한 사회 변화와 함께 새로운 기술과 디자인을 바탕으로 한 신제품들이 세상에 쏟아져 나왔고, 다양한 사회문화적 첨단 기표들도 등장했다. 이와 같은 분위기는 변화의 한가운데서 살아가야 하는 이들에게 변화 속도를 따라가지 못할 수 있다는 공포에서부터 변해버린 세상에 대해 느끼는 이질감까지 다양한 심리적 불안을 안겨주었다. 이런 분위기에서 근대화는 필연적으로 전통의 소비로 이어진다. 삭막한 근대적 환경에 자리한 주체의 욕망, 즉 스스로 위안을 받고자 하는 심리적 욕망이 키치적인 풍경을 만들어내기 때문이다. 전통적 가마솥의 '리메이크'라 할 수 있는 솥뚜껑 불판이 등장하고 또 소비된 이면에는 바로 그러한 심리가 자리하고 있다. 과거는 변화에 따른 심리적 불안을 느끼는 이들의 안정에 대한 욕망을 충족시켜주는 훌륭한 상품으로 자리 잡았다. 〈서편제〉나 『나의 문화유산 답사기』의 인기에서 보듯이 1990년대에 우리 것에 대한 남다른 애정이 나타났던 것은 우연이 아니다. 1990년대 솥뚜껑 불판의 인기에는 이러한 사회 문화적인 배경과 맥락이 자리한다.

솥뚜껑 불판은 그것이 단지 전통적 산물이라는 의미에서 한국적인 게 아니다. 그보다는 본격적인 소비사회로 진입하는 과정에서 솥뚜껑 불판이 우리에게 대중화된 모습 자체가 한국적이라고 할 수 있다. 솥뚜껑이 다른 용도로 사용되는 사례는 이전에도 있었다. 그러나 솥뚜껑 불판은 '상품화된 과거'로 기능했다는 점에서 그 이전의 사례들과 다르다.

1990년대는 바로 그러한 시기였다. 오늘날 삼겹살과 소주를 매개로 이루어지는 한국의 회식 문화는 이 사물을 통해서 여전히 하나의 고유한 풍경으로 유지되고 있다고 해도 과언이 아닐 것이다.

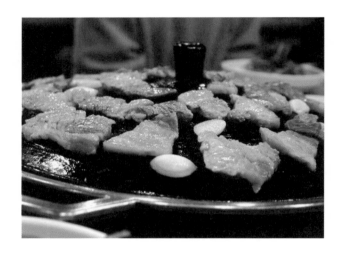

글: 오창섭

삼겹살 하면 불판을 떠올릴
정도로 친숙한 솥뚜껑 삼겹살

천지인

1443년, "나랏 말쌈이 듕귁에 달아" 세종대왕께서 한글을 만드셨다. 당시 한자를 잘 모르는 "어린" 백성을 위해 만들어졌던 한글은 21세기에 와서는 또 다른 의미에서 사람들을 구원하고 있다. 많은 정보가 얼마나 쉽게 만들어지고, 얼마나 빠르고 긴밀하게 교류될 수 있는가가 중요한 IT시대. 결국 정보의 속도는 문자를 얼마나 쉽게 담아 옮길 수 있느냐에 달려 있고, 그런 점에서 한글은 발군의 위치에 있기 때문이다. 자음, 모음 몇 글자로 세상의 모든 발음을 순식간에 표기할 수 있으니 속도에서는 세상 그 어떤 문자도 따라오지 못한다. 그래서 많은 사람들은 2000년대 들어 한국이 세계적인 IT 강국이 된 것을 정보화 기술이나, 프로그램 기술, 하드웨어와 같은 문제가 아니라 '한글' 덕분이라고까지 말하고 있다. 빠르게 어떤 말이라도 표기할 수 있는 한글의 강점이 우리나라를 첨단 정보화 사회의 맨 앞줄에 서게 만들었다는 것이다. 휴대폰이 이 사실을 명확하게 입증하고 있다.

한글의 위대함은 글꼴의 모양에 있는 것이 아니라 소리를 조형적인 기호로 전환하는 효율적인 메커니즘에 있다. 인쇄 매체 중심의 시대에는 한글의 이런 장점이 크게 부각되기 어려웠다. 인쇄에서는 문자의 입출력 속도가 큰 변수가 되지 못하기 때문이다. 하지만 지금은 정보를 만들고 나누어 가지는 과정이 거의 실시간으로 이루어지는 시대다. 만약 한자나 히라가나로 휴대폰 문자를 보내야 한다면 지금처럼 엄지손가락의 움직임만으로 마치 말하듯 휴대폰 문자를

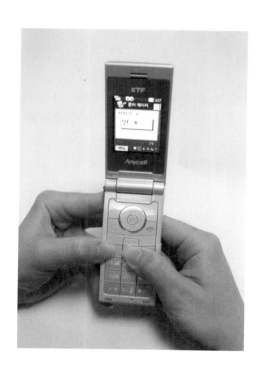

천지인 사용 모습

보낼 수 있었을까?

　　이런 메커니즘을 활용해 오늘날의 편리한 SMS 혜택을
가능하게 한 것이 휴대폰 문자 입력 체계인 '천지인'이다.
휴대폰은 작으면 작을수록 좋지만 너무 작으면 문자를
보내거나 화면을 보기 불편해진다. 따라서 휴대폰의
사이즈는 줄이면서 입력에는 지장을 주지 않을 정도의
키패드를 유지하기 위해서는 버튼의 숫자를 최소화하는
수밖에 없다.

　　문제는 문자체계가 그것을 가능하게 하는가인데,
천지인 모음 입력 방식은 이 문제를 손쉽게 해결했다. 자음의
버튼 숫자는 더는 줄일 수 없다. 하지만 모음은 다르다. 여러
가지 요소들이 어울려서 다양한 모음을 구성하기 때문에
이 구성원리만 잘 활용하면 버튼의 숫자도 줄일 수 있고,
입력을 더 손쉽게 만들 수 있다. 크게 수직선, 수평선, 점, 이
세 가지 요소만 있으면 어떤 모음이라도 만들 수 있는 한글의
창제원리를 탁월하게 활용한 결과다. 그 덕분에 단 3개의
버튼만으로 한글의 모음을 모두 표현할 수 있는 대단한
성과가 가능해진 것이다. 타자기 시절부터 이런 원리를
실지로 적용한 사례는 찾아볼 수 없었다. 뻔히 알면서도
실생활에 어떻게 적용해야 할지를 몰랐던 것이다.

좋은 창조물, 그것을 이해하는 현명한 아이디어, 그리고
그것을 활용하는 앞선 기술이라는 삼박자가 맞아떨어진 끝에
한글을 입력하는 것은 너무도 쉽고 논리적인 일이 되었다.
몇 개의 버튼만으로 그토록 많은 정보를 이렇게나 정확하게

전달할 수 있는 언어와 시스템을 가졌으니, 다소 거창한
표현이긴 하지만 우리가 축복받은 민족이라는 생각이 든다.

글: 최경원

1995 김치냉장고 딤채

딤채가 '김치냉장고'라는 새로운 꼬리표를 선보이며
처음 출시된 것은 1995년 11월이었다. 원래 자동차와
건물의 냉방시스템 쪽에서 기술력을 다져온 만도기계(현
위니아만도)가 냉장고 시장에 진출을 꾀하면서 기존에는
존재하지 않았던 '틈새시장'을 발굴한 것이었다. 만도는
냉장고 보급률이 거의 100%에 육박해가는 상황에서 기존
시장에 후발주자로 뛰어들기보다 새로운 시장을 발굴하는
전략을 택했다. 만도는 '프랑스에는 와인냉장고, 일본에는
생선냉장고가 있는데 왜 우리나라에는 우리의 고유한
음식문화인 김치를 위한 냉장고가 없을까?'라는 의문에서
힌트를 얻었다고 한다. 만도는 1993년 김치연구소를 만들고,
3년간 100만 포기의 김치를 담그며 수많은 테스트를
하고, 전국 김치의 특장점을 분석한 김치 데이터베이스를
만들면서 김치 연구를 해나갔다. 1995년 처음 선보인
딤채가 50~70리터의 소형 크기로, 김치만을 보관하기 위한
것이었다는 점 또한 '김치냉장고'라는 슬로건이 과장된 것이
아니라 실제의 기능에 기반을 둔 것이었음을 방증한다.

딤채는 아파트가 보편화되기 시작한 한국의 주거문화에서
김치의 숙성 및 보관 문제를 해결하며 대기업 3사가
가전의 90% 이상을 점유하던 당시 시장의 틈새를 정확히
파고들었다. 중소기업이었던 만도가 만들어낸 딤채가 성공할
수 있었던 것은 김치 연구를 기반으로 한 만도의 기술력
때문이기도 하지만, 무엇보다 제품을 써본 뒤 구입할 수 있게
하는 체험마케팅과 주부들의 입에 의존한 구전홍보전략이

유효했기 때문이었다. 딤채는 아파트나 빌라에 거주하며 중상류 이상의 생활수준을 유지하는 45세 전후의 주부들을 타깃으로 삼고 강남의 대형슈퍼와 주부 문화센터, 수영장, 헬스클럽 등 예상 고객층이 많이 다니는 곳을 중심으로 시제품을 판촉하는 전략을 펼쳤다. 아파트에 사는 데 익숙해졌지만 아직까지 김장 문화를 고수하는, 그리고 무엇보다 구매력이 있는 중년 주부들에게 소구한 딤채는 폭발적인 성장력을 보이며 '김치 전용 냉장고'라는 새로운 시장을 열었다. 말콤 글래드웰이 유행을 만드는 3가지 법칙 중 하나로 언급했던 '소수의 법칙'이 발휘된 순간이었다. 중년의 강남 중산층 주부들이, 그전에는 존재하지도 않았던 새로운 라이프스타일의 진앙지가 된 것이다.

　　하지만 소수의 힘만으로 이렇게 폭넓은 시장이 열리는 것은 불가능하다. 설혹 기능이 뛰어난 어떤 새로운 제품이 발명되었다고 해도 그것을 받아줄 시장의 상황이 형성되어 있지 않으면 그 제품은 살아남기 어렵다. 당시 딤채가 출시된 1990년대 중반은 어떤 의미에서 사람들이 김치냉장고를 받아들일 준비가 되어 있었던 시기였다. 1980년대 말부터 1990년대 초에 걸쳐 분당, 일산, 평촌 등 신도시 건설이 이루어졌고, 자녀가 대학에 진학하면서 서울에서의 자녀 교육에 일단락을 짓게 된 중산층이 신도시로 빠져나가기 시작하는 시점이 딤채 출시 시점과 맞물려 있었던 것이다. 딤채가 타깃으로 삼았던 강남의 중산층 주부들을 연결고리로, 강남에 머물거나 강남에서 분당 등으로 이주한 이들 사이에 두터운 입소문을 형성했던 것이 아닐까. 강남의 아파트에

이미 김치냉장고는 김치 보관뿐만
아니라 와인이나 육류, 야채 등
식재료의 보관에 더 많은 비중을
싣고 있다.

살면서 이미 충분한 실내공간을 점유했던 이들이나 신도시 이주 후 전보다 훨씬 넓어진 공간을 활용할 준비가 되어 있던 이들은 또 다른 한편으로 여전히 김장 문화를 포기하지 않은 세대이기도 했다. 아울러, 1993년 이마트 1호점이 탄생한 후 점차 대형 할인마트가 활성화되었던 것 또한 냉장고 활용을 높이는 결과를 낳았다. 일주일에 한 번 장을 보러 나가 한꺼번에 많은 양을 구매하는 패턴이 일상화되면서 냉장고 용량도 넉넉해질 필요가 있었던 것이다(비슷한 시기, 양문형 냉장고(지펠, 1997)가 출시된 것 또한 이러한 상황과 맞닿아 있다).

김치냉장고는 제품(딤채를 기준으로)이 출시된 1995년부터 2004년까지 연평균성장률 91.7%를 기록했다. 김치냉장고가 만들어진 지 10년 만에 350배의 고성장을 기록한 것이다. 2007년에는 가구당 보급률 60%로 2가구당 1대꼴을 넘어섰다. 이러한 성장은 초기 딤채의 타깃이었던 중산층의 중년 주부들을 넘어 신혼부부나 심지어 독신자들에게도 김치냉장고가 필수품이 되기 시작했음을 보여준다.

아이러니한 것은 이러한 상황에서 최근의 제품 모델들은 김치냉장고 본연의 기능보다는 그 외의 것들에 승부를 걸기 시작했다는 점이다. 이미 김치냉장고는 김치 보관뿐만 아니라—혹은 김치 자체보다는—와인이나 육류, 야채 등 식재료의 보관에 더 많은 비중을 싣고 있다. 다시 말해, 단지 김치만으로는 김치냉장고 시장은 이렇게까지 성장하지

기능에만 충실한 모습에서 장식성이
가미되기 시작한 뚜껑형, 더 화려해지고
용량도 커진 스탠드형으로 변화해 온
김치냉장고의 모습. 이 같은 경향은 모든
브랜드들의 김치냉장고에서 발견된다.

못했을지 모른다. 디자인에 사활을 건 김치냉장고들 또한
김치냉장고가 더는 '김치'만을 위한 것이 아님을 말해준다.
강화유리 밑으로 은근하고 뽀얗게 빛나는 색채, 큐빅을 박고
말 그대로 '주얼리 디자인'을 연상케 하는 제품들은 또 하나의
결혼예물, 혹은 사랑스러운 주방을 꿈꾸는 주부의 오랜 로망을
자극한다. 다른 말이 필요 없다. 그저 '갖고 싶게' 만드는 것.
김치 맛으로 승부를 겨루고자 했던 딤채는 이제 다시 새로운
경쟁의 장에 접어든 것이다. 당연하겠지만, 기능보다는
이미지로 경쟁하는 시대가 되었다는 것은 김치냉장고에서도
예외가 아닌 모양이다.

글: 김진경

2000—

Be the Reds

"대~한민국!" 2002년 여름 하늘을 찌를 듯했던 함성을 모두 기억할 것이다. 한·일 공동개최 월드컵이라는 의미심장한 행사가 열리고, 한국 대표팀의 4강 진출 신화가 쓰인 해다. 응원 열기로 가득 찬 경기장과 거리엔 'Be the Reds'라는 하얀 글귀가 새겨진 붉은 티셔츠를 입은 사람들이 넘쳐났다. 광장, 거리, TV 광고 등 눈에 보이는 어디에나 붉은 물결이 너울거렸다.

대한민국 국가대표팀 응원 서포터인 '붉은악마'의 응원복이었던 이 티셔츠는 "12번째 선수가 되자는 의미를 담아 Reds의 'R'자는 숫자 '12'를 본떠 만들었고 첫 글자인 R자와 마지막 글자인 S의 끝이 만나도록 디자인한 것도 성적과 상관없이 처음부터 끝까지 응원하자는 뜻"으로 디자이너 박용철에 의해 디자인되었다. 또한 여기에 사용된 붉은색의 유래를 살펴보면 멕시코 세계청소년축구대회가 열렸던 1983년으로 거슬러 올라간다. 당시 한국 대표팀은 예상외의 선전으로 4강에 진출했고, 외국 언론들은 그들의 용맹함에 놀라움을 표하며 그들을 '붉은 악령Red Furies'이라고 칭했다. 이 표현이 국내에 번역되는 과정에서 '붉은악마'가 되었으며, 붉은색이 수건, 티셔츠 등 각종 응원도구의 주제색으로 사용되었다. 붉은색은 모든 가시색 중에서 가장 긴 파장을 갖고 있기 때문에 다른 색보다 눈에 잘 띄고, 즉각적으로 감정에 영향을 미친다. 또한 삼원색 중 자극성이 가장 강렬하기 때문에 심리적으로 정열, 흥분을 일으켜 응원복 디자인을 위한 색상으로 적합하다. 이렇게

디자인된 Be the Reds 티셔츠는 붉은악마들의 월드컵을 통해 세상에 알려졌다.

초기 붉은악마는 회원 규모 수천 명 정도의 자발적인 모임이었다. '국민 모두가 붉은악마가 되자'는 목표로 붉은 티셔츠를 입고 거리홍보를 펼치며 시작된 '비더레즈' 활동은 몇몇 기업의 협찬을 통해 무료로 티셔츠를 나눠줄 수 있게 되면서 좀 더 광범위하게 퍼져 나갔고, 모기업과의 광고지원 계약을 체결하며 범국민적인 캠페인으로 확대되었다. 당시 월드컵 공식 스폰서 자격을 획득하지 못했던 모 기업은 "월드컵이 선수와 FIFA의 행사였다면, 우리는 온 국민이 주인공이 되는 응원의 월드컵을 만들어간다" 라는 기치를 내세워 4번에 걸친 광고 전략을 펼쳤다. 붉은 티셔츠를 입고 열광하는 청년의 "세상에서 가장 아름다운 몸짓...", 붉은 물결 속에 눈물을 흘리는 소녀의 "세상에서 가장 아름다운 눈물..." 시리즈로 국민의 마음을 움직였고, 유명배우를 모델로 세워 "먼저 박수 다섯 번, 양손을 쭉 펴고 대~한민국" 하며 응원을 가르쳤던 두 편의 응원 교육 광고는 TV 앞에 앉은 전 국민의 두 손을 박수를 치고 하늘을 향해 쭉 뻗게 하였다.

그 결과 경기가 치러지는 날이면 700만 명이 거리로 쏟아져 나왔으며, 월드컵 기간 동안 연인원 2,000만 명이 길거리 응원에 나서는 대기록이 이어졌다. 또한 이 붉은 티셔츠는 월드컵 기간 내에 2,500만 여장이 팔려나갔고, 거리 좌판에는 소위 '짝퉁' 비더레즈 티셔츠가 깔려 불티나게 팔려나갔다. 월드컵 막바지에는 응원단뿐 아니라 누구나 입고 다니는 국민복으로 자리매김했으며, 오히려 이것을 입지

않는 것이 어색하게 보일 정도였다. 이것은 월드컵 최초 개최, 한·일 공동 월드컵이라는 상징적이고 범국가적인 거대 논리와 내재되었던 한국인의 집단주의적 성향, 적절한 대중매체의 조미가 가해져 이루어낸 폭발적인 결과였다.

　　이후에도 당시의 일들은 사회 각계에서 한국사회의 독특한 문화현상으로 재조명되고 있다. 무엇보다도 한국사회 속에 오래도록 존재했던 레드컴플렉스를 넘어 붉은색에 대한 새로운 욕망을 끌어냈으며, 산업화와 근대 자본주의 사회의 도래로 개인화, 파편화되었던 개인들의 일상을 집단주의적인 문화현상으로 표출시켰다. 이것은 일시적인 행사에 그치지 않았고, 광장에 모여 어깨동무를 하고 함께 응원했던 기억들은 다시금 한국사회의 새로운 광장문화로 대두하고 있다.

'Be the Reds'가 박힌 이 붉은 티셔츠는 수년이 지난 오늘까지도 무료했던 일상을 잊고 함께 뛰며 목소리를 모아 소리쳤던 순간을, 입은 것만으로 낯선 이들에게 정답게 말 걸 수 있었던 따뜻했던 감정을 떠오르게 해주는 징표다. 우리나라 사람이라면 누구나 공감할 만한 일상문화디자인이자 시각문화디자인의 산물이기도 하다.

글: 서수연

설레임

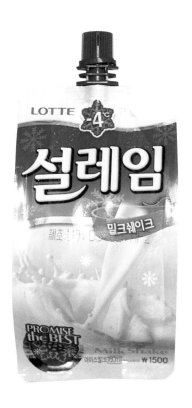

1960년대 산업화의 물결이 드리우기 시작했던 시절, 여름이면 '아이스케키~ 아이스케키'라는 아이스크림장수 외침에 동네 꼬마들은 단박에 문밖으로 달려나간다. 아버지의 고무신짝, 어머니가 아끼는 명경明鏡을 몰래 들고 가서 바꿔 먹었던 아이스케키의 맛처럼 달콤하고 시원했던 것도 없었다. 아이스케키는 무던히도 고단하고, 가난했던 우리네 삶 속의 한 조각 추억이었다.

이렇듯 귀 너머로 들어왔던 우리나라 아이스크림의 역사는 '아이스케키'로부터 시작된다. 1960년대 초반까지 우리나라의 아이스크림은 물에 설탕과 사카린을 섞어 얼리거나 팥앙금을 넣어 만든 '아이스케키'가 대부분이었다. 전문 장수들이 여름 한 철에만 리어카에 싣고 다니며 팔던 아이스케키는 1962년 공표된 '식품위생법'에 따라 점차 그 자취를 감추게 되었고, 이후 일본과의 기술제휴를 통해 일동산업(주)에서 생산한 아이스크림이 대량 판매·유통되기 시작한다. 1963년 일동산업은 삼강산업(롯데삼강의 전신)으로 상호를 변경하며 당시 최고의 인기를 누렸던 '삼강하드'를 출시한다. 독보적인 인기를 끌었던 제품인 만큼 이때 사용된 '하드'라는 용어는 이후 생산된 죠스바, 스크류바, 수박바 등 얼음이 많이 든 딱딱한 빙과류를 지칭하는 전형적인 표현이 되었다. 1970년대 들어서는 삼립식품에서 최초의 쭈쭈바인 '아이차'를 시장에 내놓았다. 이후 롯데삼강에서 실제로 '쭈쭈바'라는 이름을 내세운 빙과류를 출시했고, 그 이후 칼이나 가위 없이도 뚜껑을 딸 수 있게 만들어졌거나 비닐이 아닌 종이팩에

든 제품까지 다양한 쭈쭈바들이 사랑받았다.

하지만 현대에 이르러 아이스크림 전문점들이 생겨나고, 대량생산 제품 또한 화려한 장식과 고급스러운 맛을 지향하면서 서민적이고 친숙한 분위기를 자랑하던 쭈쭈바의 입지는 줄어들었다. 이런 분위기 속에서 2003년 롯데제과가 출시한 '설레임'은 예스러운 맛과 형식을 재현하면서 새로운 디자인을 통한 고급화 마케팅 전략으로 '쭈쭈바의 새로운 탄생'이라는 평가를 받았다.

아이스크림 업계에서는 얼음제품을 유지방, 유고형분의 함량에 따라 크게 4가지로 구분한다. 유지방량이 6% 이상일 경우엔 '아이스크림', 2%에서 6% 사이일 경우엔 '아이스밀크', 2% 미만일 경우에 '샤베트', 0%일 경우엔 '빙과류'로 부른다. 달리 설명하면 빙과류 쪽으로 갈수록 부드러운 질감의 유지방보다는 아작아작 씹히는 얼음이 많아져 우리가 흔히 말하는 하드에 가까운 것이다. 이 중에서도 설레임은 아이스믹스와 잘게 간 얼음을 섞은 슬러시 타입의 샤베트이다. 그 맛이나 질감은 쭈쭈바에 가깝지만, 치어팩Cheer Pack이라는 새로운 패키지 디자인이 적용된 '쭈쭈바계의 이단아'라고 할 수 있다. 치어팩은 음료제품의 휴대성을 높이기 위해 이용하던 포장방법으로, 비닐주머니 형태의 몸체에 돌림마개를 만들어 넣은 것이다. 특히 깔끔하게 프레스된 고급스러운 직사각형 비닐 재질에 새하얀 우유가 쏟아지는 이미지를 프린트한 설레임의 패키지 디자인은, 투명한 비닐을 해 마치 어린아이 젖병 모양 같기만 했던 기존의 쭈쭈바들과는 확실히 차별화된 모습이다.

이러한 설레임의 디자인은 체면 차리느라 맘 편히 쭈쭈바를 빨고 다니지 못했던 어른들에게 언제 어디서든 눈치 보지 않고 아이스크림을 들고 다닐 수 있도록 해주었고, 얼음이 사각사각 씹히면서 지나치게 달지 않은 맛 또한 어릴 적 아이스케키의 맛을 닮았다.

식품에서 패키지 디자인의 변형은 자칫 제품이 가진 전형적인 인지도를 잃을 수도 있는 대단히 위험한 시도다. 실제로 우리가 잘 알고 있는 통통한 모양의 바나나우유의 경우, 용기 디자인을 날씬하고 세련된 형태로 변경한 적이 있었지만 소비자들에게 전혀 다른 제품으로 인지되며 매출에 큰 타격을 입기도 했다. 반대로 박카스는 용기 및 라벨의 옛날 디자인을 고수함으로써 소비자들의 인지와 신뢰를 유지해나가고 있는 대표적인 사례. 그만큼 먹을거리는 사람들이 오랫동안 간직해온 문화와 추억을 대변하는 것이기도 하며, 사람들과 가장 밀접한 관계를 맺기에 쉬이 변하지 않는 그 시대의 전형적인 형태로 인식된다. 설레임의 경우 오히려 그 오래된 감성을 역이용한 새로운 디자인으로 큰 성공을 거두었지만, 그 내면에는 오랫동안 자리 잡았던 그 시절 쭈쭈바의 촌스러운 모양과 맛을 그리워하는 마음이 담겨 있다.

아이스케키 장수가 사라진 지 30여 년. 요즘 거리에는 어느 때보다 달콤하고 화려한 유혹이 즐비하다. 건강을 생각하는 홈메이드 스타일의 아이스크림부터 과일을 섞은, 요구르트로 만든, 원하는 대로 토핑을 선택할 수 있는 다양한

아이스크림의 세계가 펼쳐진다. 아이스크림이 아무리 많아지고 고급스러워졌다 해도 슈퍼마켓의 아이스크림 냉장고 속만큼 더운 여름을 시원하게 지켜주는 것은 없어 보인다. 오래전 모습을 고수하며, 때론 시대적 요구에 따라 조금씩 변화를 거듭하며 냉장고 안을 채우고 있는 하드와 쭈쭈바야말로 우리 시대의 대표 아이스크림 아닐까.

글: 서수연

2003 뽀로로

이야기는 간단하다. 사계절 내내 눈과 얼음으로 쌓인 어느 극지방의 눈 속 마을에 여러 동물이 살고 있는데, 이들이 살아가면서 일어나는 좌충우돌 에피소드들로 매회가 이끌어져 나간다. 뽀로로는 이런 에피소드들로 이루어진 컴퓨터 애니메이션의 이름일 뿐 아니라 여러 동물 중 대표적인 주인공 캐릭터이기도 하다. 그런데 이 깜찍한 단편 만화영화가 한국의 어린이들뿐 아니라 세계 어린이들의 이목을 꽉 잡고 있다. 요즘 아이들이라면 뽀로로가 그려지거나 새겨진 물건들을 하나씩은 반드시 가지고 있다고 해도 과언이 아닐 정도로 인기 만점이다.

짧은 현대사 속에서도 우리는 각 세대마다 어린 시절을 함께 했던 만화들을 의외로 많이 가지고 있다. 라이파이 같은 만화는 아버지, 할아버지 세대의 것이었고, 꺼벙이, 둘리, 머털도사 같은 만화와 캐릭터들은 어려운 시절을 지나는 동안 당대 어린이들의 꿈과 희망을 북돋아 주며 최고의 인기를 누렸던 우상들이었다. 그런데 뽀로로는 언제부턴가 둘리의 적통을 이어받아 디지털 시대에 걸맞은 어린이들의 우상으로 자리 잡고 있다.

우선 캐릭터들이 재미있다. 주인공 뽀로로는 조종사 모자와 고글을 머리에 쓰고 있는 펭귄이다. 최고의 인기를 얻는 캐릭터이긴 하지만 하늘을 날고 싶어도 날지 못하는 펭귄의 안타까운 내면을 숨기고(?) 있기도 하다. 그 밖에 여우나 곰, 새 등 아이들이 좋아할 만한 캐릭터들이 둥글둥글한 모습을 가진 채 대거 등장하고 있다. 그중에서

눈에 띄는 것이 약어다. 열대 우림에서 살아야 할 존재가 눈으로 가득 찬 곳에서 멀쩡하게 살고 있다는 설정은 이 애니메이션을 비현실적인 상상의 공간으로 만들어주는 중요한 요인이라고 할 수 있다.

　이들이 웃으며 사는 공간이 눈으로 가득 찬 극지방이라는 설정도 매우 뛰어나다. 이 세상에 분명히 존재하는 공간이지만 여기는 우리가 사는 곳과는 완전히 단절된 공간이다. 눈과 얼음으로 가득 차 있지만 이곳에는 현실이 없다. 시간의 흐름도 멈추어 있고, 다른 세계와의 어떠한 교섭도 없다. 하지만 엄연히 존재하는 곳이다. 텔레토비처럼 캐릭터들만 살고 있는 환상의 공간이 아니다. 캐릭터들을 현실적인 공간에 살게 함으로써 어린이들에게는 이들이 텔레비전 모니터 안에서만 사는 것이 아니라, 저 멀리 북극이나 남극 어딘가에 실지로 살고 있을 것이라는 느낌을 갖게 한다. 눈에 잘 띄지는 않지만 어쩌면 뽀로로가 이런 인기를 구가하는 데에 결정적인 공헌을 한 영리한 설정이라고 할 수 있다.

　순수 한국 토종 캐릭터들로 만들어졌음에도 불구(?)하고 뽀로로가 등장하는 〈뽀롱뽀롱 뽀로로〉는 2004년 프랑스 최대 지상파 채널인 TFI에서 57%의 평균 시청률을 기록하였으며, 2007년에는 '아랍권의 CNN'으로 불리는 알자지라 방송에까지 방영되면서, 전 세계 82개국에 수출되었다. 이로써 뽀로로는 우리만의 우상에서 그치지 않고 세계의 우상으로 자리 잡고 있다. 덕분에 우리는 한국의 어린이들뿐 아니라 프랑스나 미국, 중국 등의 어린이들도

알아보는 캐릭터를 가지게 되었다. 그동안은 어릴 적에 함께 자란 캐릭터들을 말하며 우리끼리 동질감을 확인했지만, 앞으로는 해외여행이나 무역을 하면서 만나는 사람들과도 같은 유대감을 형성하게 될지도 모르겠다.

　뽀로로의 등장으로 한국 애니메이션 전체가 미래에 대한 가능성을 한 차원 높이게 되었고, 애니메이션 제작 수준도 세계와 어깨를 나란히 할 수 있게 되었다. 그뿐만 아니라 사업적인 측면에서 뽀로로는 그간 우리나라 애니메이션 사업이 미처 감당하지 못했던 영역까지 확장했다. 애니메이션과 같은 콘텐츠 산업의 가장 큰 장점은 여타 사업으로 확장할 수 있다는 것이다. 흔히 드는 예가 바로 디즈니인데, 디즈니는 만화영화를 시작으로 테마파크, 캐릭터 상품 등으로 사업을 확장하여 세계적인 성공을 이루었다. 만화가 만화에서 그치지 않고 그 밖의 산업으로 발전하는 것이 상식이지만, 대개 한국의 애니메이션들은 그간 애니메이션 바깥으로까지 사업의 영역을 확장하지는 못하였다. 하지만 뽀로로는 국내와 국외를 아우르는 탄탄한 인지도와 인기를 바탕으로 타 산업으로까지 확장하여 성공을 거두고 있다. 뽀로로를 비롯한 각종 캐릭터는 2,000가지가 넘는 상품에 적용되어 안방의 모니터뿐 아니라 어린이들의 일상생활에까지 깊숙이 파고들고 있다. 게다가 공연이나 영상 등 여타의 산업 분야로도 계속 확장 일로에 있다.

귀여운 외모를 가진 뽀로로는 한국 콘텐츠 산업의 염원인 '원 소스 멀티유즈'를 몸소 실천하고 있는 대단한 사업적

자원이다. 덕분에 지금까지 엄두를 못 내고 있던 다른 애니메이션 업체들에도 희망적인 전례를 남겼다. 이 작고 귀여운 펭귄 한 마리가 안겨주는 꿈과 희망은 결코 어린이들만의 것이 아닌 셈이다.

글: 최경원

초콜릿폰

2005년 11월에 출시되어 2007년 4월에 '텐밀리언 셀러(1,000만대 판매)'를 기록하는 등 국내뿐 아니라 전 세계적으로도 큰 성공을 거두었던 초콜릿폰과 최근에 출시된 뉴초콜릿폰은 디자인 트렌드가 어떻게 만들어지고 소비되며, 또 소모되고 변형되는지 잘 보여주는 사례다. 아이폰을 비롯한 해외 스마트폰의 잇따른 출시로 국내 휴대폰 시장의 지각변동이 시작되었고 앞으로 더 큰 변화가 예상되고 있는 현재, 제품 개발 및 판매에서 타이밍의 중요성에 대해서도 다시 한 번 생각해보게 된다. 기술적인 혁신과 기능적인 모습이 강조되던 종래의 휴대폰 모양에 초콜릿 이미지를 과감하게 연결시킨 LG전자 차강희 디자이너의 신선한 발상과 감성적 스타일에 대해 출시 당시부터 모든 사람이 무조건적인 찬사를 보냈던 것은 아니다. 하지만 초콜릿폰이 '초콜릿폰 효과'라고 불릴 만큼 대단한 반향을 일으켰던 것만은 분명하다. 물론 요즘은 초콜릿 하면 초콜릿폰보다는 4팩이니 6팩이니 하는 초콜릿 복근 이야기들이 떠도는 것 같지만 말이다. 이런 문화현상을 보다 보면 문득 '미학의 승리에 관한 에세이'라는 부제를 달고 있는 『기체 상태의 예술』이라는 책의 첫 구절이 생각난다.

"세상이 아름답다는 것은 굉장한 일이다. 규격화되거나 잘 포장된 제품, 잘 도안된 상품명과 상표를 갖춘 옷, 근육을 단련하여 잘 가꾸고 성형수술로 더 젊어진 육체, 화장으로 잘 다듬거나 주름살을 편 얼굴, 개성 있는 몸단장과 문신, 보호되거나 보존된 환경, 도안된

창작물로 가득 찬 우리 주변의 생활환경 등 모든 것이 아름답다... 만일 아름답지 않은 것이 있다면, 그것은 반드시 아름다워져야만 한다. 이렇듯 아름다움은 세상 곳곳에서 위세를 떨치고 있다. 어쨌든 아름다움은 하나의 지상명령이 되었다. 아름다워지든지, 그도 아니라면 적어도 보기 흉한 꼴은 피해야 한다는 말이다. 물론 나는 농담을 하고 있다. 하지만 지금 제기되고 있는 이 아름다움이라는 것이 우리의 시야 내에 놓여 있고, 지상명령처럼 우리의 생각을 지배한다."

이 책의 저자인 이브 미쇼는 우리는 지금 미학이 승리하는 시대, 미에 대한 열렬한 경배의 시대, 다시 말해 미에 대한 우상숭배의 시대를 살아가고 있으며, 이 미학의 영향력에서 벗어나기는 아주 힘들다고 보고 있다.

아름다움이 마치 기체와도 같이 널리 퍼지고 확산되어 심지어 윤리적인 시각으로 행동양식을 판단할 때조차도 '보기 좋게 하려고'라는 생각이 자리 잡게 되었다는 것이다. 초콜릿폰 개발 당시 LG전자가 휴대폰 시장에서 기능이나 가격 위주의 경쟁만으로는 한계가 있다고 판단하고 기능에 맞춰 제품을 디자인하는 종래의 방식이 아니라 디자인에 맞추어 기능을 구현한 것. 즉, 디자인 중심 휴대폰을 기획하여 개발하고자 한 것은 어쩌면 "미학적 본질을 경험하려는 일반적인 인간의 성향, 감수성과 지각의 형태 및 방식이 변하고 있으며 그와 동시에 그것들과 연관된 대상 역시 변화하고 있다"는 점을 간파하고 이를 적극적으로 휴대폰

디자인에 반영한 것이라고도 볼 수 있다.

이와 더불어 초콜릿폰은 복잡한 기능을 과감하게 없애고 누구나 사용 가능한 터치패드 방식을 도입하여 2005년 당시로써는 기술적인 면에서도 진보를 이루었다. 콘셉트, 스타일, 사용성, 마무리 등에서 종래 제품과의 차별화에 성공한 초콜릿폰은 사업 부진으로 침체된 분위기에 휩싸여 있던 LG 싸이언의 브랜드 인지도를 제고하는 데 큰 기여를 했는데, 당시 증권가 애널리스트들의 표현을 빌리자면 "초콜릿폰 효과는 단순한 매출 및 수익증대 이상"이었고, 그 결과 초콜릿폰은 2005년 말에 LG전자의 주가가 8만 원대의 벽을 넘는데 중요한 도약대 구실을 했다. 이후 초콜릿폰의 성공 경험은 LG 휴대폰 사업뿐만이 아니라 LG전자 전체, 그리고 나아가 LG그룹 차원에서까지 자신감을 회복하고 기업 비전과 기업 문화를 새롭게 하는 계기를 마련했다.

글: 강현주

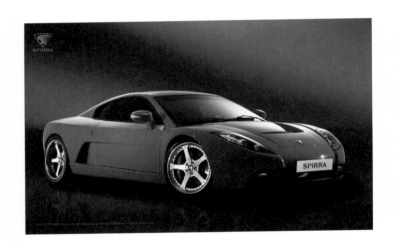

스피라 양산형

자동차 디자인의 시작에는 시장 분석이라는 과정이 있다. 현재 상황을 면밀하게 분석하고, 그 위에 이 차를 만들어야 하는 이유, 어떤 시장을 공략할 것인지, 그래서 얼마나 커야 하고, 얼마나 강한 엔진이 들어가야 하는지, 심지어 컵홀더의 개수까지 정하기도 한다. 하지만 스피라의 시작은 이런 분석이 아니었다. 스포츠카를 향한 어느 남자의 화산 같은 열정으로부터 시작된 '무모한 도전'이었다.

> "시장분석을 하지 않은 건 아니었지만, 부질없는 분석이었죠. 분석 결과가 신통하지 않았는데도 겁 없이 뛰어들었으니까요."

1990년대 말부터 국산 스포츠카를 꿈꿨던 김한철 사장(당시 프로토자동차 대표)은 페라리 360 모데나, 람보르기니 디아블로, 혼다 NSX 등을 염두에 두고 시장분석을 했다. 결과는 뻔했다. 한국에서는 그런 스포츠카를 만들 인프라는커녕, 관련 법률조차 전혀 없었기 때문이다. 한 가지 좁은 길은 해외시장 개척이었는데, 이것도 '아주 잘 풀릴 경우'라는 단서가 따라다녔다. 하지만 이성적으로 판단할 일이 아니었다. 김한철 사장의 가슴은 이미 마법사의 가마솥처럼 맹렬하게 끓고 있었다.

2001년 여름, 비가 아주 많이 오던 오후에 우려하던 일이 터지고 말았다. 듣도 보도 못한 자동차 회사에서 '아주 잘 풀릴 경우' 성공할 수 있는 스포츠카 한 대를 몰고 나왔기 때문이다. 'PS-2'로 명명된 이 스포츠카는 반칙에 가까운

외모부터 화제였다.

> "스포츠카는 일단 멋져야 해요. 섹시한 여배우처럼
> 남자들의 가슴을 쿵쾅거리게 만들어야 하죠. 제가 알고
> 있는 '멋지다는 것들'을 모두 이 차 안에 집어넣었어요."

스피라 같은 유의 차를 '미드십 스포츠카'라고 한다. 엔진이
차체의 중간에 있어 미드십Midship이라고 하는 거고,
이렇게 해야 각 바퀴에 전해지는 하중이 균일하고, 뒷바퀴에
동력을 직관적으로 전달할 수 있다. 이런 이유로 빨리 달리기
위해 만든 스포츠카들이 대부분 이 방식을 채택하고 있다.
엔진이 뒤에 있기 때문에 엔진을 식히기 위한 공기도 옆구리
부근에서 빨려 들어가고, 그래서 차체의 전면은 면도날처럼
얇고 매끈해졌고, 엔진이 들어 있는 엉덩이는 하늘을 향해
쫑긋 올려졌던 거다. 또한 엔진이 등 뒤에서 바로 시작되기
때문에 좌석이 전진 배치될 수밖에 없다. 좌석이 앞으로
갔으니 앞유리도 전진할 수밖에 없었고, 이렇게 생겨 먹은
미드십 스포츠카는 앞으로 잔뜩 웅크리고 총성을 기다리는
육상선수처럼 긴장돼 있었다.

한편 이런 비례, 그러니까 유리창 전체가 앞으로
나가면 스포티해 보인다는 것에 착안하여, 한 때 자동차
디자이너들은 '캡 포워드 스타일'을 주장하기도 했다.
엔진이 앞에 있어 유리창 전체를 앞으로 당기기 어려운
데도, 미드십 스포츠카처럼 스포티해 보이기 위해 유리창을
전진 배치하고 낮게 눕히는 것이다. 푸조 407이나 현대

YF소나타, 닷지 스트라투스 등에 여기에 해당한다. 또한 미드십 스포츠카의 앞모습이 석쇠 같은 라디에이터 그릴 없이 매끈한 것에 착안하여 '노 그릴 스타일'이 유행하던 때가 있었다. 엔진이 앞에 있음에도 그릴을 없애고 매끈한 얼굴을 만들면 더욱 스포티해 보일 것이라는 믿음에서다. 대한민국 모터리제이션을 풍미했던 대우 에스페로(1992년)나 현대 아반떼(1995년)의 얼굴이 이에 해당한다. 얘기가 잠시 갓길로 빠졌는데, 아무튼 미드십 스포츠카가 아주아주 멋있다는 거다. 그러니까 이 차, 저 차 무리해서 따라 했겠지. 다시 스피라로 돌아와서, 김한철 사장의 얘기를 들어보자.

> "제가 아내(최지선 現 어울림모터스 사장)와 함께
> 한국의 카로체리아(자동차 디자인도 하면서 소량
> 생산까지 하는 회사)를 꿈꿨던 게 1990년대 초반,
> 회사를 차린 게 1994년이에요. 처음부터 우리의 꿈은
> 대한민국 수제 스포츠카를 만드는 거였고, 2001년
> 드디어 꿈을 이룬 거예요. 하지만…"

하지만 문제는 여기부터였다. 생산 가능한 자동차로 인정받기 위한 법률이 문제였고, 계속해서 만드는 것이 또 문제였고, 만들어 파는 것도 막막하기만 했다. 차 한 대 만드는 건 (상대적으로) 쉽지만, 합법한 차를 만드는 시스템을 만드는 건 한마디로 '장난이 아니'었던 거다. 한 예로 스피라의 헤드램프는 양산차로 통과하기까지 크게 네 번이나 바꿔야 했다. 여러 가지 관련 규정 때문이었다.

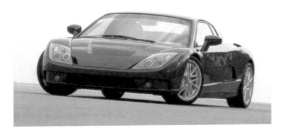

원형

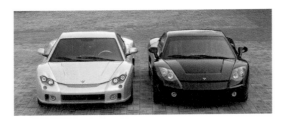

2차와 3차 모델

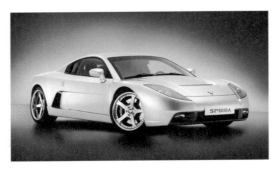

4차 모델

"차체 설계 같은 것은 컴퓨터 시뮬레이션을 통해 어느 정도 알아보고 변경할 수 있는데, 헤드램프는 하나를 만들어서 달아봐야 알 수 있어요. 또, 투명 커버 하나 씌우기만 해도 빛이 분산되는 정도, 각도 등이 바뀌거든요. 그래서 투명 커버 없이 디자인된 적도 있었죠."

김한철 사장은 "헤드램프는 그나마 쉬웠던 품목"이라면서, "충돌 시험 통과를 위해, 안전을 위해, 지속적인 생산을 위해, 성능 향상을 위해, 더 멋져 보이는 것 등을 위해 개선, 개선, 개선, 개선의 연속이었다"고 말했다. 그렇게 10년이라는 우여곡절이 지났다. 그동안 디자인도 네 번 바꾸고, 헤드램프도 네 번 바꾸고, 충돌 테스트도 하고, 모터스포츠에도 참가하고, 은인과도 같은 어울림 모터스 박동혁 대표도 만나고, 대략 400억 원이 넘는 돈까지 썼다. 그리고 2010년 3월 29일, '진짜' 신차발표회를 했다. 대한민국 토종 수제 스포츠카, 스피라가 매주 6대씩 만들어져 전 세계에 팔리게 된 것이다.

스피라는 '수제'라는 특성을 십분 살려서 한 대 한 대 귀하게 만들어진다. 대부분의 과정이 신중한 손으로 만들어지기 때문에 속에 깃든 성정이나 겉으로 보이는 풍채까지 남다르다. 실제로 스피라는 10가지 외장 컬러와 7가지 가죽 소재를 선택할 수 있으며, 특이 컬러나 희귀 소재, 난해한 장치에 대해서도 폭넓게 받아들일 수 있다.

그녀가 좋아하는 데이지 컬러 스피라도 가능하고, 그
남자가 즐겨 입는 버펄로 가죽점퍼 같은 시트도 가능하고,
자동차에 인터넷이 가능한 PC까지 넣을 수 있다. 소비자가 곧
디자이너인 셈이다. 실제로 스피라 시승차에는 언제 어디서나
네이버를 검색할 수 있는 카PC가 장착되어 있었다.

> "현재 더 나은 스피라를 위해서 또 다른 개발을 하고
> 있고, 스피라 전기차를 네덜란드에서 만들고 있어요.
> 또 4인승 모델을 개발하고 있고요."

"4인승 모델이요?"라고 캐물었더니, 김한철 사장은 "또
사고 한 번 치려고요"했다. 스피라의 개발은 대한민국에
새로운 자동차가 한 대 추가된 사건이 아니다. "우리에게도
섹시한 스포츠카가 있다"고 뻐길 일은 더욱더 아니다.
대규모 대량생산 시스템에 의해 그렇고 그런 차만 복제되던
대한민국에 가슴으로 만든 수제 스포츠카가 생겨난 일이고,
그에 관한 법률과 인프라가 비로소 갖춰진 것이다. 이는
더욱 열정적인 디자인의 자동차가 이어질 것임을 예고함과
동시에, 김한철 사장의 '또 한 번 사고 치기'가 훨씬 쉬워졌음을
의미한다.

글: 장진택

첫 번째 찍은 날 2011년 4월 4일

지은이 오창섭, 최경원, 김명환, 박고은, 채혜진, 유지원, 강현주,
 김진경, 박해천, 김상규, 김형진, 서민경, 서수연, 장진택

펴낸이 김수기
기획 박고은
편집 신헌창, 여임동
디자인 인진성
디자인 도움 최성민
제작 이명혜

펴낸곳 현실문화연구
등록번호 제300–1999–194호
등록일자 1999년 4월 23일
주소 서울시 종로구 교북동 12–8번지 2층
전화 02) 393–1125
팩스 02) 393–1128
전자우편 hyunsilbook@paran.com

값 12,500원
ISBN 978–89–6564–014–1 03600

저자 소개

오창섭
현재 건국대학교 교수로 재직하면서 '메타디자인연구실'을 운영하고 있다. 저서로『디자인과 키치』,『이것은 의자가 아니다』,『인공낙원을 거닐다』, 『9가지 키워드로 읽는 디자인』등이 있다.

최경원
공업디자이너이자 디자인에 관한 책을 펴내고 있는 작가다. 저서로는『좋아 보이는 것들의 비밀, Good design』,『붉은색의 베르사체, 회색의 알마니』, 『르코르뷔지에 vs 안도 타다오』등이 있다.

김명환
현재 계원조형예술대학 교수로 재직 중이다.『공강연출디자인의 원류』(편역), 『커뮤니티 디자인』을 번역했으며 저서로는『간판이 아름다운 거리 만들기』, 『아트&디자인』등이 있다.

박고은
현재 문화공간 숨도에서 활동하고 있다.

채혜진
건국대학교 대학원 디자인학과의 박사과정에 재학 중이다. 메타디자인연구실의 연구원으로 활동하고 있다.

유지원
산돌 커뮤니케이션의 책임연구원이며, 타이포그래피 칼럼니스트로 여러 매체에서 활동하고 있다.

강현주
현재 인하대학교 문화경영전공 교수로 있다. 저서로『디자인사 연구』, 공저서로『열두 줄의 20세기 디자인사』,『한국의 디자인: 산업, 문화, 역사』, 『한국의 디자인 02: 시각문화와 내밀한 연대기』등이 있다.

김진경
서울시립대와 인하대 등에서 디자인 이론을 가르치고 있다. 저서로『한국의
디자인 02: 시각문화의 내밀한 연대기』(공저)가 있다.

박해천
현재 홍익대학교 교수로 재직 중이다.『한국의 디자인 2: 시각문화의
내밀한 연대기』,『디자인플럭스저널 01: 암중모색』등을 기획·편집했으며,
『인터페이스 연대기: 인간, 디자인, 테크놀로지』를 저술했다.

김상규
현재 서울산업대학교 교수로 재직 중이다. 번역서와 저서로는『사회를 위한
디자인』,『디자인아트』,『한국의 디자인』(공저) 등이 있으며, [AND Fork]의
공동 큐레이터 겸 필자로 참여했다.

김형진
서울대학교 고고미술사학과와 동 대학원에서 미술사를 전공했다. 격월간
디자인잡지 《디플러스》에 디자인 비평을 연재하고 있으며, 현재 디자인
스튜디오 워크룸의 공동대표다.

서민경
건국대학교 대학원 석사과정에 재학 중이다. 한국 디자인 문화에 대해 많은
관심을 갖고 있다.

서수연
현재 한국공예·디자인문화진흥에 재직 중이며, 일상문화와 개인의 미적
취향에 대해 연구하고 있다.

장진택
월간 《디자인》 기자, 《지큐》 한국판 편집차장을 거치면서, 여러 매체에
발랄한 디자인 칼럼을 써왔다. 현재 한국공예·디자인문화진흥원에 재직
중이다.